藍染植物染

ＤＩＹ　活　用　百　科

陳姍姍◎著

把大地的顏色帶入家居
回歸自然的創意DIY

　　捻花惹草除了欣賞花草的欣欣向榮，更有趣地還可以應用花草，創造具有自然風格的手作。

　　漂亮家居企劃的<自然手作>書系，就是要讓你學會運用身邊隨手可得的花草，玩出自然的趣味，利用植物的特性製作出各種漂亮或實用的生活雜貨。

　　然而<自然手作>書系不只是要教你DIY，我們希望你也來認識植物，了解它的植物特性，欣賞它的美，因此在介紹手作的同時，我們也會介紹的植物的特徵，讓你下次你再碰到它，可以叫出它的名字；如果容易栽培，也可以帶回家種植，常常可以看到它。

　　當你喜歡花草，認識植物之後，你會發現原來大自然是一座寶庫，創作靈感的來源。在自家花園裡、出門旅行或踏青都可以找到自然素材，加點創意和想像力，就可以把大地的自然顏色帶回家，讓生活更豐富。

　　喜歡草木染的素樸，可以在家輕鬆玩藍染、植物染；偏愛乾燥花草，就可以來玩押花或乾燥花雜貨；欣賞枯枝枯葉，不如就來做隻樹枝蟲蟲，總之花草是創作的靈感，新鮮的植物也可，乾燥的草木也無不可。

　　花花草草的世界真是千變萬化，<自然手作>書系期望與你一起動手玩花草的遊戲，生活更有創意。

MY Garden 花草遊戲總編輯 張淑貞

結合創意與藝術
致力推廣中國傳統染織

　　隨著時代進步，現代人常過著速成的歲月，然而生活是需要文化的塑造，文化是人們的價值所形成的，陳姍姍老師從事了將近二十年的中國傳統染色工作，由她的許多作品中，我發現她自己栽種植物，從天然植物中萃取染料，加上創意製作成生活中人們所需的各種織物，更在生活中結合創意、藝術與環保的推動，實在是一位不可多得的人才。

　　現代人常感到精神空虛、無所寄託，但陳老師能堅持執著地在藍染與植物染的工作中努力，數十年如一日，我認為她的工作熱忱，將可感動四周有興趣此工作的人，尤其現今許多新興行業，如民宿業者可推廣民宿經營帶領住宿的人，或是藝術工作者可以加入此種創作元素；對於中小學校的藝術與人文、鄉土藝術、生活應用科學與生活科技等課程，甚至大專院校服裝、織品、美術等相關科系，此書都是很好的教材；而喜歡ＤＩＹ的人，可以製作屬於自己的染色作品；失業的人亦可藉機自行學習以製作一些獨創作品，隨時可作開創事業第二春或就業之準備。

　　陳老師獲得許多政府的獎勵，如本書獲得「國家文化藝術基金會」的獎助，及過去教育部頒發人文與社會學科「教具創作獎」、並連續七年獲獎、教育廳頒高中教師「師鐸獎」...等；至於個人研究的植物染色作品，不但獲得第五屆編織工藝獎特別獎，甚至於在日本獲獎，為國人增光；相信在她的努力之下，台灣社會會變得更有文化氣息，在她的帶領下，台灣的染色織物會邁向更好的境界，願她的新書「藍染植物染ＤＩＹ活用百科」會帶給讀者更新的藝術境界與創意的生活。

<div style="text-align: right">

輔仁大學民生學院院長　黃韶顏

九十二年 十二月

</div>

搶救民族色彩
讓藍補足完美的一道彩虹

民國72年與實踐家專學生、助教、推廣教育學員與新象藝術中心印染班學員，一行人將知性之旅從台灣移向海外，當時就近選擇了琉球，一個將傳統工藝推廣與保存做得相當有特色的地方，那兒到處都有染織品的販售，令人目不暇給。尤其對商品上貼有"藍"字的成品頗為好奇，在實際操作那埋在地下的藍染缸後留下了深刻的印象，當藍液被攪動後快速的氧化，與發酵後產生的特殊味道，對第一次聞到的人，可能這輩子永遠忘不了。

第二年暑假實踐家專校方辦理與日本姐妹校文化大學學生交換研習，三位老師帶領50位學生進行學習之旅，我選擇了染織。當時住在學生宿舍，每日往返學校，並與藍靛、柿紙為伍，有很長的一段時間，每日所聞到的都是柿紙的清香與藍液的濃郁所交織的味道，這段時間真是令人難忘。

由於這兩次得到的生活體驗，藍色成為我最親近與最喜愛的顏色，有十幾年的時間 我的服裝都以藍色為主，搭配著牛仔裙，並且成為標幟，有時候我若沒有穿著藍色的衣服，同事們便會好奇的詢問原因，可見藍色在我生命中佔了很重的份量。

八年前，姆姆送了我三株野木藍的幼苗，我非常小心的帶回家栽種，對它充滿了期待，而這種耐旱又不怕陽光的植物，將它種在陽台上，竟然快速的成長，有點出乎意料，於是找來了許多相關書籍，一邊種、一邊研究。還好在小時候大甲故鄉後院是個很大的園子，裡面種滿了各種水果，至今還可以如數家珍。這些經驗 讓我在種植野木藍的過程中，一切順利。

近四、五年來，藍染的製造也都很成功 ，在2001年12月25日，時報周刊做了很大篇幅的藍染報導，從那之後，我每天就收到一長串的傳真詢問藍染的相關事宜，甚至於到今年10月，我還收到一位苗栗銅鑼村的涂太太從舊時報中得知此訊息而傳來的詢問傳真，我也以電話回覆。由此可知，喜愛這種植物的還有很多很多人，乃決定將經驗訴諸文字、付梓成書，與大家共同分享。

　　感謝國家文化藝術基金會給予肯定與鼓勵，如今集結成了這八年來在陽台上種植藍草的經驗，以文字圖片記錄的方式，讓大都會的民眾也可以享受種藍、養藍、製藍、建藍與染藍的樂趣，從古人偉大的智慧中做一項創意的傳承，讓野木藍成為家藍，並享受家中溫馨的情誼與現代人靈活應用藍的不同模式。

　　此外，這裡加入了12種植物染材與陽台上的藍染，再加上套染成為另一種創意的色彩與複色圖紋的面貌呈現，這也是本書的第二個創意（其實這在四千年前古人就已發展至相當高的水平）。今日以圖文解說，主要是提醒藍染工作者，不妨可以試著為"藍"找尋出路，並能結合適於現代人應用的色彩與圖紋，那麼您將會發覺海闊天空，因為植物染色就是那麼有趣多變，那麼的令人著迷；有時它令人眼睛一亮，有時撲朔迷離，有時令人意想不到；但是無論再如何變化，它的色彩總是那麼的沈穩、踏實，渾然天成，這就是從事美術教育工作者所追求的最大的滿足與喜悅。

　　第三種創意是媒染劑與染材的應用，也可套用，它一樣有出人意料的效果。例如楓香染色的楓葉作品，僅外加了極少量的洋蔥皮，但竟能染出那麼鮮明的特色，染成了一片片栩栩如生的葉子，這也是期待著大家多去嘗試染色所能得到的意外驚喜。

　　素染的絲巾僅用了12種植物，以其中的少部份色彩，就有如此美的成果，若再加入藍，那麼色彩將更為迷人。筆者想做的實在很多，腦海裡總是源源不斷的冒出想法，但時間有限，本書必須在期限內交付國家文化藝術基金會，所以後續就留給讀者繼續開發，彼此共勉。

　　在此感謝輔仁大學民生學院黃院長，在院務忙錄之餘還即時給予推薦文，您的心意，我們大家共同付之行動。

　　另外一位要感謝的是台北扶輪社永樂分社的社長甘錫瀅先生，他是一位傑出的結構師，剛完成101大樓結構的工作，在百忙中抽空，看著扶輪社夫人們忙著學習植物染。他早在七月份就將此書預訂下來，於八月中秋節又再告訴大家他要買這本植物染的書分送給大家，慚愧的是我一直未及時交付，感到萬分的歉意，今日出書，我將第一本熱騰騰的送給他，也特別感謝永樂扶輪社與夫人們給予我這麼大的精神支持。

　　最後要感謝麥浩斯的工作群，此次出書充當了救火隊，尤其淑貞主編的靈活多智，讓我感動。希望我們的努力，對讀者有所助益。

陳姍姍 謹識
九十二年 十二月

CONTENTS

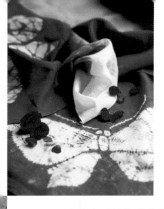

一頭栽入大染缸
與藍染、植物染結緣的豐富人生

文／陳姍姍

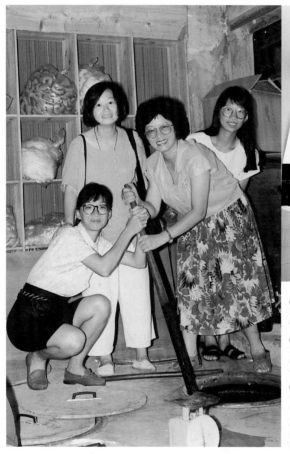

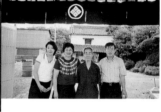

（左圖）20年前以知性之旅的心態來到琉球觀摩與學習，「打藍」這一個小小的體驗，對我的影響非常的大。

（右上圖）民國90年以容易取材的植物洋蔥皮、鬼針草、烏桕、芒草等四種植物完成的作品，榮獲「日本第25回美術手工藝展覽會」中釘手藝縫紉獎，備感光榮。

（右下圖）民國91年，小女萱倫由僑委會從密西根派日本指導海外華人民俗舞蹈的學習，我剛從紐約回來，立刻與她在日本見面，透過友人松尾誠佑先生的協助，我們拜訪了崎玉縣的藍染大師中島安夫先生，熱忱的接待並詳細的介紹他從事染織的歷程。

　　20多年前一場琉球知性之旅，讓我與藍染結緣，並影響我往後的人生。我常笑自己是「一頭栽入大染缸而爬不起來」的人，20年來從事藍染與植物染的研究與教學，希望能將染織這項中國傳統工藝繼續傳承，並且充分活用於現代生活中，也期望在大都會生活中的人們，同樣能享受到染織藝術創作的樂趣。

走訪琉球藝術之旅 體驗藍染的第一步

20年前，抱著一顆好奇的心，前往日本琉球工業指導所觀摩與學習藍泥的製作，我不禁想親自體驗一下，就拿著木棒攪拌起藍液來，沒想到這一個小小體驗，對我往後的人生旅程影響非常的大。

20年後，再次走訪琉球工業指導所，拜訪了國寶級人物，琉球最知名的製藍與建藍的專家-伊野波盛正先生，並且問候他的夫人。

藍染所用泥藍與建藍製作在琉球已流傳了數百年，是伊豆味之藍的傳統技法，由琉球工業指導所的山里將秀先生改良，且由伊野波先生積極進行，如今是沖繩島上僅存的藍泥生產所。看到了這麼大的藍草浸泡池，工作人員正辛勤的製藍過程，還有打藍、建藍用的大型馬達，這些都是非常繁重的工作呢！

從伊野波先生身上看到他致力於藍泥製作的歲月痕跡，我想他應該感到相當滿足，而伊野波夫人對她先生這麼千辛萬苦的工作，也一直給予最大的支持與鼓勵，他夫妻倆慈祥的笑容，和氣親切的待人，讓我感到非常溫馨與感動。

參觀走訪琉球的藍泥製作，對我研究藍染路程是影響相當深刻的。總之，人生對於藝術的追求永無止境，處處都是可造就的地方，縱使是一個單純的「藍」都有著無限的發展空間。

琉球知名製藍與建藍專家-伊野波盛正先生，國寶級人物，他辛苦致力藍泥製作，令人敬佩。

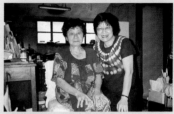

與和藹可親的伊野波夫人的合照。

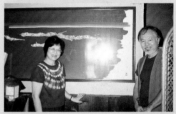

琉球島上有名的型染藍染專家，親切和藹的笑容，很客氣的向我們介紹他的作品。

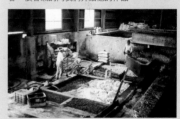

這兩、三個較小池子是建藍時所用，看工作人員用大型馬達在打藍，藍泥泡泡溢得到處都是。

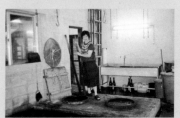

20年後，以更虔敬的心來此學習觀摩，對於藝術的追求是從來未曾改變的。

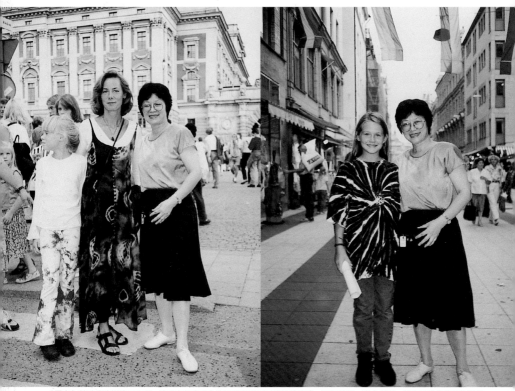

（圖左）於瑞典的斯德哥爾摩，這母女倆衣服上的圖紋僅用了最簡單的絞染，卻很特別，引人側目，後面的建築物正為諾貝爾獎頒獎的場所。（圖右）在丹麥的這位小女孩所穿漩染服裝特別有動感，是將布以漩渦似的旋轉後綁緊染出來的效果，也是年輕人最喜歡的圖案，我以溫和親切的口吻告訴她們，這些漂亮圖紋的製作技巧是來自於中國古老的染織技術。

植物染教學　在歐洲大放異彩

　　由僑委會派歐洲教學第一年為民國79年，又陸續去過兩次，去過的國家有英國、法國、德國、比利時、奧地利、瑞典、丹麥等國，其中法國、德國去了三次。當第一次出國時，僑委會就希望我能為海外教師編寫課程內容，於是就把最喜歡的染織列入，沒想到竟成為這幾趟海外教學最受歡迎的單元，常常在課程結束時，學員會穿著染色的衣服跳舞，可神氣呢！全程文化教師的教學工作過程非常辛苦，尤其染織課程備感艱辛，而每個教學地點經常是上百人參與，有時候下課後的晚上時間，這些老師們都還希望能再多學習一點，常常工作至深夜，犧牲睡眠時間却仍甘之如飴。

另外想起第一次在法國，上染色課時，我要他們給我一疊報紙，好鋪在染色盆底下，當我接過報紙覺得很輕，便好奇的翻一翻，「耶！」竟然看到筆者在當年為聖心女中學生繪染T恤的報導，心中真有莫名的興奮；後來經查證結果，原來是當時歐洲日報內容大部份由民生報與聯合報轉載，所以才會讓我在海外「他鄉遇故知」。

當時的歐洲染色衣服也正流行，隨時都可見著摩登的女仕穿著，我會不由自主的前往欣賞，並告訴對方這是屬於中國古老的染色技法喔！看起來筆者似乎語言四通八達，呵！對不起，其實要感謝海外留學生常在我左右！

古法染色在美西　受到熱情歡迎

1999年，是美西教學的最後一站－阿拉斯加。結束後，即飛往加拿大的溫哥華與多倫多，展出「古法染色」與示範教學，此次全以植物染色為主。僑界的熱情讓我感動不已，尤其駐多倫多葛家榮主任親自為我佈置場地、致贈花籃，讓我永難忘懷。還有另一件難忘的事，就是十多年前在實踐推廣中心曾教過一位退休校長林其綏先生，他竟由世界日報的報導得知，帶著夫人前來相認相聚，比起「他鄉遇故知」更感人。猶記得離開多倫多當天，加拿大的瑜珈社團希望我能為他們染百件 T恤，而我只能說，來年再說。

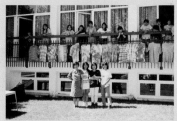

這是第一次派海外教學在法國，共有150位學生，而我必須在一星期內教完他們許多有關中國傳統的民俗技藝，當然染織的課程絕對是少不了的。看我們染好的作品，就掛在教室前的陽台上，因為太多了，不夠掛的，就曬在大草坪上，甚至於薰衣草上。

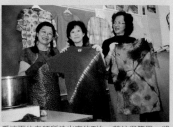

看這兩位老師所染出來的T恤，花紋很簡單，卻很有創意，他們是筆者十幾年前在聖心女中的同事呢！看他們笑得多麼開心與滿足，一定也很意外能染得這麼棒吧！

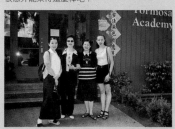

小女萱倫專程從密西根飛來溫哥華看媽媽的展出，另兩位也是母女，母親是大陸雲南有名的舞蹈家，女兒是孔雀舞的傳人，他們都非常的喜歡植物染色，專程來為我加油。

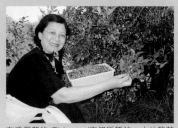

在溫哥華的 Richmond家叔所種的一大片藍莓園，看我摘得多高興！告訴你，其實大機器已經採收過的，而我只是撿拾剩下的果實，預備拿來示範教學當做植物染的染材，捧著容易取得的貴重染材，我能不開懷嗎？

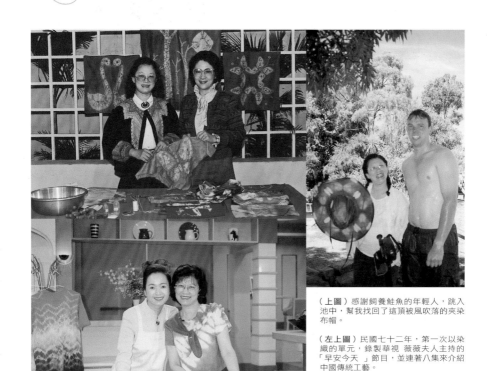

（上圖）感謝飼養鮭魚的年輕人，跳入池中，幫我找回了這頂被風吹落的夾染布帽。

（左上圖）民國七十二年，第一次以染織的單元，錄製華視 薇薇夫人主持的「早安今天 」節目，並連著八集來介紹中國傳統工藝。

（左下圖）民國88年公共電視由名演員林月雲小姐主持的節目「自在女人心-巧婦巧手篇」共10集介紹染織DIY。

「娘娘」我最愛的布帽 好收好帶又漂亮

　　到海外教學，我一定帶著這頂藍色夾染布帽，拍照時可以當做陪襯，更可以捲起伸縮收藏起來，以避免在海外被笑說怕太陽，因為在海外似乎沒有人撐陽傘，尤其是歐美人士，他們都恨不得能在夏天曬得紅咚咚，並表示他們的有錢有閒、能夠渡假。我們是怕曬太陽的東方人，尤其已經上了年紀，實在曬不得；當大家被曬的哇哇叫，我卻頂著這小陽傘，悠遊自在。終於，去年到紐約教學，隨行的慧君與建鴻老師給我取了一個封號「娘娘」，不知道是恭維還是妒忌啊！

養鮭魚年輕人英勇救布帽

　　另外一件發生在加拿大的事。那天主辦單位請我們去吃鮭魚，但必須吃自己釣

的魚，而我釣得正起勁，突然一陣風把我心愛的布帽吹向池中央，我就眼睜睜看著它掉進去，一碰到水就立刻往下沉，害我急得哇哇叫，當時一位飼養鮭魚的年輕人，趕快拿起一個大魚網往下撈，卻怎麼都撈不到，因為水太深了；就在我焦急如焚，突然「噗通」一聲，那位年輕人已脫下衣服跳進池子裡，這時大家才知道，原來鮭魚池有那麼深啊！不一會工夫，他就拿著布帽從池中冒出，「哇！」所有的老師學生都拍手叫好，我感動得流下眼淚，趕快請人拍照留念。唉呀！這位可愛的加拿大年輕人，我真的是非常感謝您，如今，幾年過去了，記憶猶新，而心愛的布帽仍安然陪伴在我身邊，它卻比從前更加珍貴呢！

媒體紛紛報導　讓更多人認識染織

民國72年，於華視薇薇夫人主持的「早安今天」節目中，介紹八集的中國傳統工藝 -染織。接著陸續都有媒體做專輯介紹或個別採訪，主持人和藹又親切，機智與輕鬆的訪談，使我能夠從容不迫的為大家介紹染織的技法與作品。

蠟染班　一教12年

擔任社教館「蠟染班」 技藝研習指導教師，今年已邁入12年，猶記得當年於總館演講，以「蠟染與生活」為主題，

溫哥華展出的一角，後面是華裔女畫家 陳霖女士的墨寶「出于古勝于古」，讓我非常感動，還有來自阿拉斯加學生給予的鼓勵。這次海外的展出，我以自己的名字圖紋製作了衣服及所有飾品，也為了方便介紹自己，但應該不會是擔心自己在加拿大走失吧！

十多年前與來自貴州蠟染專家做技術與文化交流，並互相致贈作品收藏。

跆拳道國手陳怡安與時裝名模陳志成在中天資訊台主持「生活起摩誌」，以「彩藝生活DIY」共製作了13集，兩位年輕人以智慧與輕鬆的對答，讓我能駕輕就熟的介紹13種染法給觀眾朋友。

社教館「蠟染班」每年都有結業作品展，此為92年6月以植物染為主題，學員們琳瑯滿目的作品與師生合影。

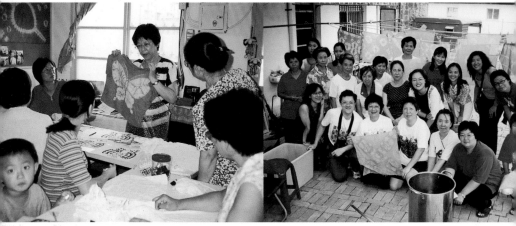

（圖左）對中寮媽媽來說，高難度的技法永遠難不到她們，這一天我教她們縫染出一隻蝴蝶，不一會工夫，蝴蝶的圖案就到處飛舞。（圖右）我們在染坊的後院製作染液及染色，染坊的主導者是社區發展協會的紅雅（圖前排中間），她為災區奉獻最多的心力，不辭辛苦到處奔走，成立染坊，鼓吹義工促銷產品，毫無怨言；每每一想到她的門牙是因絞染要把線綁緊，使勁太過用力而斷掉，至今仍讓我心疼不已。

也因為參加者眾多，才成立這個班級。

　　喜愛染色藝術的學員非常多，能成為一班更是緣份，課程從蠟染、糊染、縫染、夾染、紋染、藍染到植物染，內容豐富而實用。

　　今年有一位參展的學員來自花蓮的柯媽媽（合照中右一），已74 高齡，仍是抱持著謙虛誠懇的心在學習，待人和藹，尊師重道，作品精巧又傑出，二年來往返台北花蓮，學習精神令人佩服，今年並獲得館長的特別獎勵。

　　另外任職於中央研究院化學所的莊淑華與任職於林業試驗所的吳嘉明（合照中左一、二），學習染色已有相當一段時間，技巧純熟、作品精湛，至今仍保持著一份謙恭有禮的態度在學習，堪稱楷模，我們已從師生成為好友，而她們二位這兩三年來，也已在陽台上成功的栽種野木藍。

中寮鄉植物染坊 化悲痛為力量

　　2000年，到中寮（南投縣中寮鄉永平村）上課，我們使用由村民們合力收集提供的已曬乾的植物染材，就先在染坊旁的廣場前拍照留下紀念，後面這一大片廣場，曾經是躺了185具不幸在921大地震罹難者遺體，遠處仍可見鋼筋外露的建

築；此情此景，讓我們化為一股堅毅、強勁的力量在染坊工作上努力。

　　此植物染工作坊成立，其實是「化腐朽為神奇」，我們上課的地方竟是由廢棄客運公司改裝而成。中寮鄉災區婦女有一種異於他人堅毅性格，學習能力很強，態度相當的積極，所製作的絞染紋就是比一般人還要牢固，這種化悲痛為力量的勇氣，儘管我再次前往上課必須花上6個小時，卻一點也不覺得辛苦。另外，還有許多人都默默的在為中寮植物染坊奉獻心力，這樣的精神實在很感人。

來去三峽溪邊玩染布

　　民國91年暑假紐約一回來，就趕著前去三峽為學員們指導蠟染、糊染在藍染技巧上的應用。古老的藍染就是就近在溪邊製藍、打藍與染布，參加三峽藍染節除了能認識學習藍染歷史與古老製藍，還能親自染一塊藍花布，體驗溪邊染布的樂趣。

村民們所提供的染材，在染坊前的廣場拍照留下紀念，後面這一大片廣場，就是曾經是躺了185具不幸在921大地震罹難者遺體，悲痛中給予力量。

這一天聽說陳總統要來前來關切，我們都非常的興奮，村長也來了，一起先拍個照留做紀念吧！

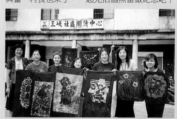

這群年輕的三峽人，手拿著自己製作的中國傳統圖紋蠟染作品，表現相當不錯呢！

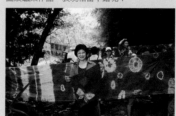

民國91年從紐約回來，暑假雖已快結束了，仍趕得及參加三峽的藍染節的溪邊染布，看我們染得多愉快啊！

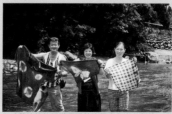

三峽藍染節能認識學習藍染歷史與古老製藍，還能親自染一塊藍花布，體驗溪邊染布的樂趣。

［ 第一章 ］
變化多端的藍染世界

中國染色技術，除具有悠久歷史，更具有高度科學水平，

不只是顏色種類多，色澤鮮美，

而兼具科學技巧，染色堅牢，不易褪色，

在隋唐時代更到達顛峰，

有所謂的「唐朝三纈染」— 纐纈、臈纈、頬纈，更是聞名於世；

「纈」，就是透過各種技巧在布料上做出防染效果。

藍是上蒼的禮物

　　藍染，是中國一項歷史悠久的染織工藝。種藍、製靛、作染，遠在四、五千年前商周時代就有了記載。

　　詩經中「終朝採藍，不盈一擔」即已出現有關藍草的栽種，周朝制定青藍色為平民百姓的服色，由漢墓馬王堆出土的青羅染織品，證實製藍、染藍的技術至秦漢已相當成熟，而藍的親切樸實，卻又變化多端，自古即被平民譽為「來自上蒼的禮物」。

　　藍在十九世紀上葉遍植且聞名於台灣，1880年時全島栽植的山藍面積曾達三千甲，為頗負盛名的重要作物；當時，每人一件藍衫已成為台灣人的標幟。後來因茶園的興起，化學染料由西方傳入被取代荒廢而沒落。近年來，陽明山、三峽等地陸續發現山藍（大菁）的蹤跡，而位於台北縣八里鄉筆者任教的學校校園內，六年前也發現野木藍（小菁）的身影，移植家中，小心培育、大量栽植，同時研發製靛、染藍；如今成功地以白布染出各種生活用品。不只在中小學的鄉土教育或藝術與人文、生活應用科學、生活科技等課程中加入學習，甚至於能將野藍變家藍，成為都市民眾的休閒生活，或大量栽種成經濟作物，將藍染再造新生命。

認識民族色彩 — 藍

　　「藍」在現代一般人的觀念中是一種顏色的名稱。傳統上「藍」是一種概稱，內容可分為狹義和廣義兩類；狹義的藍，泛指那些內含藍色素的草本植物（簡稱藍草），或是由藍草中粹取的藍色染料（簡稱藍靛）；廣義的藍則涵蓋了用藍染色的各種技術、活動（簡稱藍染），甚至於藍染織品、藍染文化和藝術等名稱。

「藍」與「青」兩個字，人們常常難以分辨。周朝（荀子勸學篇）云：「青，取之於藍，而青於藍。」意指青這種顏色是從蓼藍提煉出來，而顏色比蓼藍更深。「青出於藍」用來比喻學生勝過老師，後人超越前人；而青與藍有時是指一樣顏色，甚至跨越綠甚至黑顏色範疇，或說青色是由藍色混合綠色而得。這樣的結果只有在藍染的植物染色過程始能見得。

藍染織物在中國與他鄉

中國的「藍」在明代宋應星的『天工開物』中就記載著松藍、蓼藍、馬藍、吳藍及莧藍等五種藍，都可以提取靛藍，並敘述製藍方法；因此，藍可以說它是植物染料中用得最廣泛，也是歷史最久，在人類生命中佔著極重要的一種植物染料。

依考古記載，埃及古墳裡所挖掘出的紀元前兩千年木乃伊所用之包紮捲布便是使用藍染，可見當時藍染織物被視為一種貴重物品，直到中、近世紀，藍染逐漸普遍化，成為一般庶民衣衫的藍布衣。

印度這個文明古國傳統藍染以木藍為主，在十三世紀時經過印度群島輸入中國，而東南亞地區的靛藍一直是很重要的輸出品；另外紀元六世紀時日本也把中國藍染傳入，從江戶時期到明治前期藍染業相當發達，使用範圍也很廣，因為藍染的紺色被認為是勝利的象徵，直到今日，藍染還是深受日本大眾的喜愛。

然而，自從1880年德國人拜耳（Barar）用人工合成了靛藍，1901年德國人波恩（Rene Bohn）創製成士林藍染料之後，我國許多染坊逐漸改用進口的洋靛，如今只有大陸西南少數民族、印尼與中南半島少數國家、日本的四國德島縣沖繩縣等，少量生產維繫保存著古老的藍染文化。

據中國染織史記載明朝時的福州、泉州、贛州以生產藍靛著名，且有閩泉文獻分別記載「靛出於山谷中，種馬藍草為之，...利布四方，謂之福建青」、「葉高大者為馬藍，小者為槐藍」。馬藍即為今稱之爵床科「山藍」，槐藍似為豆科「木藍」。台灣早期移民大都來自閩泉等地，上述兩種

藍草在台灣甚早已有栽植生產藍靛的記載，推測部分原種是隨先民至台灣開發墾殖時引進。

古法藍染、植物染

中國是世界上古老的國家之一，追溯染色技術要從遠古時代距今約五萬年到十萬年前，我們祖先已經能夠用赤鐵礦粉末，將麻布染成紅色，而居住在青海柴達木盆地 諾木洪地區的原始部落，也能把毛線染成黃、紅、褐、藍等顏色。新石器時代，人們在應用礦物顏料的同時，也選用天然的植物染料，起初只是把花葉揉成漿狀物來塗繪，以後逐漸知道用溫水浸漬的辦法來提取植物染料，選材對象也擴大到植物的枝條，甚至樹的皮和塊莖。通過千百年的試驗，終於發現了藍草可染藍色，茜草可染紅色，紫草可染紫色等，這是上古時代人類用長期經驗累積發展出的染料。

戰國秦漢時期使用植物染料種類繁多，主要有屬於直接性染料的黃梔，屬於鹽基性的黃蘗，屬於媒染性的茜草、紫草、鬱金、槐木、蘇枋，以及屬於還原性的藍草等。藍草在周代已有人工栽植，主要品種為蓼藍。藍草莖葉能提煉靛藍素，可用溫水浸出製成染液，這種染料被織物吸收時，先呈黃褐色，再晾到空氣中，靛即被氧化還原成藍色。藍草可多次浸染，使顏色逐層加深，也能與其他染草套染出別的色彩，是中國極重要的傳統染料。

春秋時代，藍草的種植更加普遍，染藍作坊也大批出現，而且開始廣泛，採用單寧酸的植物染黑，再附著於織物上；到了漢代已有相當完善的浸染、套染、媒染 等染色技術。秦漢時期，掌握了先用熔化的蠟在白布上繪出花紋，再浸入靛缸，去蠟後顯花，就得到藍地白花或藍地淺花的印花布，這種布古代稱作「闌干斑布」。 十六國時期曾發現染花絹（絞纈），這是一種機械防染法，方法是將織物按設計圖樣，用線訂縫，抽緊後緊紮成結，浸染後將線拆除 ，縛結的部分就呈現出著色不充分的花紋，這種花紋別有風味。

隨唐時代是印染工藝高度發達的時期，由於紡織品的大量生產，染纈

加工有了空前的發展，當時染纈在社會上普遍流行，主要有夾纈、臈纈、纐纈拓印以及鹼印等。而頬纈在盛唐成為主流，它是用兩塊雕鏤相同圖案花板，將布帛夾在中間，塗以防染糊後入染，完成藍地白花的染品；或在長板鏤花處，塗以色料成花紋，或染二、三種色彩，只要花紋都對稱，具有均衡規律的美感。而纐纈除紮染布成花外，也將穀粒包在織物裡入染，形成各種圖紋。另外還出現了一些新的印染法，特別是敦煌出土的凸板拓印織物上，發現有以鹼作為拔染劑，在織物上印花，使著鹼液溶去絲膠變成白色以顯花，及用鏤空紙版印成的大簇折枝兩色印花織物等特殊技法。從宋到清代漸漸已用機械取代，一直到清代以歐洲使用人工合成靛藍止，可以窺見我國的染色史會因各年代思想與生活方式的不同而演變出許多的特徵。

藍染織物在台灣

「台灣府志」記載「菁靛（可以作染），菁子（產於台者最佳）」，「淡水廳志」也提到「菁靛有園菁，山菁兩種，淡北內山種之，常運漳泉南北發售」，淡北內山似指今日大屯山系陽明山、淡水河上游支流三峽溪附近山區。從西元1850年至1905年間半個世紀，是台灣藍業的鼎盛時期，當時全台各地都遍植藍染植物「大菁」、「小菁」，陽明山、三峽、鹿港、台南以及萬巒等地，都是製藍、染藍的中心，除了大規模的製藍工廠外，也遍設染坊，至今仍留下不少遺跡。然而，清朝末葉因山區栽植的面積擴大，一度鬆懈對番界的戒備，致使山區情勢不穩，因受害事件逐漸增加，不得不放棄藍作，這是藍作衰退的主要原因，而後，本島北部製茶業逐漸興起，植茶所獲利潤較大，多數農民因此將藍圃改為茶園，更加速了製藍業的衰退。1896年後，反倒必須仰賴中國大陸進口的泥藍，而台灣的藍染業也走入歷史。

［第二章］
藍染植物

在校園裡發現野木藍，我將它的種子帶回家中栽種，
將它種在日照通風良好的陽台上，
每天幫它澆水，細心照料，
看著它們漸漸成長茁壯，等待著採收那一天的到來。

認識藍染植物

　　「藍草」除可染色外，的確也是一種藥草。明代李時珍「本草綱目」中記載著：「藍時氣味苦，寒，無毒，可解諸毒。殺蟲痊鬼螫毒，久服頭不白，輕身填骨髓，明耳目，利五臟，調六腑...癒痲腫。藍葉汁氣味甘寒，無毒，可殺百藥毒，解狼毒，射罔毒。汁塗五心，止煩悶，療蜂螫毒。大青，氣味苦，大寒，無毒，可治時氣、頭痛、大熱口瘡，治熱毒風、心煩悶、塗署腫毒、主熱毒痢...等。藍玉、藍靛可解諸毒、止血、殺蟲、消腫傷。」由此可知藍草的藥效特別好。所以古時穿藍所染衣服上山下田的話，可防蝮、蛇、毒蟲的侵襲，好像穿了一件護身衣。又依現代科學的研究和分析，穿藍布衣可預防皮膚病，因而有強力的殺菌作用；藍色所染的布，在色彩上越洗越牢固。由以上種種因素，使得藍在中近世紀深受一般百姓喜愛。

　　明治三十九年（西元1906年），台灣總督府農事試驗場出版的台灣重要農作物調查中，第三篇曾提及台灣的採藍作物大致可分為三種：一種為爵床科的山藍（學名：Strobilanthes flaccidifolius Nees.），另兩種皆屬豆科，稱為木藍，分別為Indigofera tincotoria L.及Indigofera anil L.，而這兩種木藍中的I. Tincotoria L.為本島原有作物，俗稱本菁，I. Anil L.則為後來外島輸入者，俗稱蕃菁。山藍的葉子比木藍大，又稱大菁，木藍相對地稱為小菁。以下介紹四種提供錠藍的植物，敘述特徵如下：

山藍

　　山藍（Strobilanthes flaccidifolius Ness.），爵床科，多年生草本。英文稱Assam indigo，葉對生，乾時黑綠色，倒卵狀，橢圓形或倒卵狀長橢圓形，長6公分至15公分，具鈍鋸齒或全緣，穗狀花序，苞呈葉狀，花冠長4.5～5.5公分，淡紫色。葉可製藍澱；葉和根供藥用治腮腺炎等。

山藍

　　原產印度東北部阿薩姆地區屬於草本植物，可多年生成為灌木，適合於溫暖潮濕背陽的低海拔山區，產地分佈地包括大陸福建、雲南、貴州西南地區、台灣北部山區、沖繩、中南半島北部。山藍葉片大如手掌，乾燥時呈黑褐色，花期在夏末。依產地氣溫每年可二種，往昔台灣及沖繩製漸藍，在每年五月、十月採收山藍加工，目前大陸西南少數民族地區與沖繩仍保持山藍製沉澱藍，為當地傳統染織工藝的重要染料，十分具有特色。

野木藍

　　野木藍（Indigofera suffruticosa Mill），亦稱南蠻木藍或南蠻番菁，多年生直立型灌木，一回羽狀複葉長6～7公分，小葉長橢圓形，全綠，紙質，春夏開花，穗狀花序，腋生，花朵由花序底部依次綻放，花瓣紅色，夏末時結成略帶彎曲的黑褐色豆莢，長1～1.5公分，整串狀似香蕉，成熟的豆莢會

野木藍

裂開，露出黑色種子，掉落地面發芽，因此極易繁殖，為含藍色素植物中最優秀的染料，在中美洲也有栽培利用，被認為原產地；但是西班牙人、荷蘭人早期頻繁的航海活動，促成野木藍的栽培利用技術與文化傳播至世界各地，台灣早期的栽植利用亦因傳播影響。在日治前後期曾積極推廣種植南蠻番菁的木藍來生產藍靛。

菘藍

　　菘藍（Isatis tinctoria L.）十字花科，二年生至多年生草本，全株帶藍綠色，光滑無毛。第一年的基生葉呈長條形，全緣或有微鋸齒。第二年長出抱莖並開花，花莖達1.5公尺。花小，黃色，排成圓錐花序，花梗細長而下垂。短角果黑色，橢圓形，扁平，邊緣呈翅狀，菘藍原產歐洲大陸的溫帶環

菘藍

境，後來引至西亞、北非栽培。中國菘藍（Isatis tinctoria L. indigotica(Fort.) Cheo et kuan）則栽培於中國河北、河南、山東、江蘇、廣東、福建等地。二者均以葉製靛藍，根（稱板根藍）和葉（稱大青葉）可供藥用，有清熱、涼血、解毒功效。

蓼藍

　　蓼藍（Polygonum tinctorium Lour.）蓼科，一年生至二年生草本植物，英文稱Chinese indigo或 Japanese indigo ，株高約半公尺，莖紅色至綠色，葉片乾後呈暗藍色，穗狀花序亦從白色至粉紅色變化，有些人認為粉紅色花的品種有較佳的靛藍素品質。源起中南半島，以暖地的肥沃土壤生長為

蓼藍

宜。莖、葉製成靛藍，有百分之五的純藍含量，製藍法與歐洲菘藍相同，惟蓼藍含有較高的靛藍素成份。蓼藍大約在五世紀時自中國傳至自本，遂成為日本主要的採藍作物，在四國德島有成商業性的生產。本植物亦曾廣泛栽植於韓國與越南，甚至英國亦曾引入栽植。其特殊氣味據說可以驅除蛇與蚊。

居家種藍很容易

野藍變家藍

　　根據史料「台灣農家便覽」的記載，台灣木藍品種早期原有本菁（印度木藍）、蕃菁木藍、 那塔兒木藍三種，因木藍適合平地栽種，耐旱、耐濕，生長迅速，一年可以二至三穫，其中又以「蕃菁木藍」色素品質與含量都較其他兩種優秀。

　　這麼優秀的植物能在百年之後得已延續生命，只因它有著強韌的個性，不受外界環境影響，也不因人們不再重視，還能夠屹立不搖的存活著，可見它是非常容易栽種的植物。當野木藍從野外移入至家中庭院，就必須注意提供它所適合的環境照應，一般在農民曆上立春過後　就可以選擇時間播種，以下以圖解說木藍的栽種過程。

Step by Step

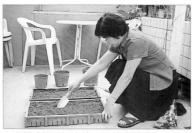

1.選擇或調配好土壤，置於栽種盆中，並用鏟子鬆土到底層。

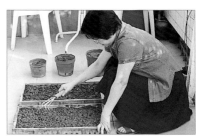

2.先灑一次水後，再用耙子鬆一次土。

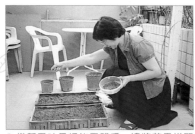

3.撒種子時最好能用雙手一邊將莢果搓開一邊撒，或是將莢果都搓開再分散撒種，再將能看到的外露種子輕壓入土壤。

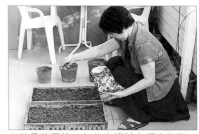

4.若是使用第二年的土壤就必須先施肥、增加營養，否則就必須換土。

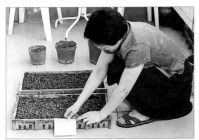

5.撒種後，最好記下種植當天日期，寫在標示牌上，並用塑膠套套好保護。

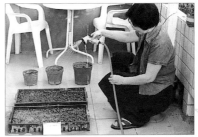

6.灑水必須用噴水式，之後的每一天都要灑水，但必須適量而均勻的灑水。

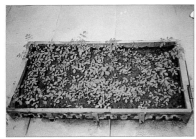

7.經過一到兩個月後，種苗成長。

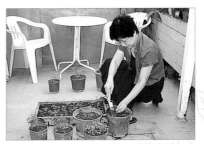

8.當種苗再長大一些，就可移植分到各小盆中。原來的栽種盆仍保留小種苗，這是要讓木藍能有更大的成長空間。

9.將另一栽培盆移入較深的栽種盆中，或等種苗再長大些再移也可。

10.移植完畢就必須立刻澆水，並調整每棵的間距。

木藍莢果

木藍在春夏開花，花瓣呈紅色，夏末時結成略帶彎曲的褐褐色果莢，長1～1.5公分，整串狀似香蕉，成熟的果莢會裂開，露出黑色種子，種子收成後，最好用報紙包好存於冰箱收藏。

給予充分照應，小菁健美茁壯

　　若要使木藍成長得更好、收穫更豐，就必須提供它更好的生長環境條件，就是給予對陽光、空氣、水及養份適度的照應。

1.陽光

　　陽光是植物生命的第一要素，是植物製造養份物質的能源，依照光線的強弱及植物對光線的需求及種植環境，通常分成全日照、半日照，而野木藍就是屬於全日照，蓼藍屬於半日照，而山藍就是適合生長在陰溼處。

　　所謂全日照指的是一整天有6小時以上能接收日光的照明，地點通常在室外、無遮陰處，而西向陽台的陽光強烈，此地點就很適合屬全日照的野木藍成長。但不只是陽光充足就行了，若是遭受圍牆阻隔，無法

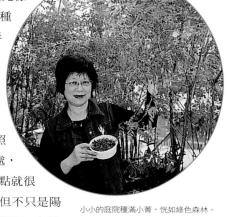

小小的庭院種滿小菁，恍如綠色森林。

透氣通風，木藍就容易得白粉病，有時甚至會在枝葉上長青蟲這也是要特別留意的部分。

2.水

　　植物體內80~90%是水，不管是光合作用、代謝、體內物質的傳導作用，或者要維持植物的枝葉挺直，通通都需要水，沒有水，植物根本無法存活，所以澆水成了植物照顧上非常重要的一環。在栽種小菁過程中，不能一天沒有給水，而澆水的最重要兩大原則，第一是要澆夠澆透，第二是不必澆到葉子，若有水珠殘留，就很容易引起病菌滋生，澆水是要給水喝，不是要幫植物洗澡，只要澆到土質保持蓬鬆即可。炎炎夏日中，露天栽培的植物，其葉面溫度可達45℃以上，此時葉的蒸散作用強，根系也不斷吸水供應，如果土壤中的水份不敷植物使用，即會產生凋萎現象，但因這時土溫高，根部又呈亢奮狀態，如果澆水的話則會因土溫和水溫相差太大，使根毛受刺激而失去吸水功能，同時間葉片的蒸散作用還在持續進行著，如此會倒致枯萎的情況更加嚴重，此時應先將植物移至陰涼處。

3.土壤

土壤是提供植物生長的媒介，可從天然中取得，也可由人工調配蛭石或珍珠石　成為培養土，主要在幫助留住肥料並增加排水及透氣性。在小菁育苗的過程使用培養土是有必要的，可以加速成長，但天然土壤一樣好用，只是天然土壤在第一年栽種效果非常好，到了第二年再種就有如營養失調。

市售調好的土對植物的生長而言是正面，請選擇包裝上標示為播種專用的土壤，並可加入有機肥以改善土質，1立方公尺的土壤需加入10%的有機肥　。

4.肥料

植物和人一樣需要吸收營養才能長高長壯，然而植物的營養來源除了取之於土壤外，還是要定時的施肥，才能提供應生長時所需的養份。

肥料中主要含有氮、　磷、鉀為肥料三要素，三要素作用各有不同，但必須均衡而且充裕，植物體的生長才能快速又健壯，因此若要使葉片肥大、促進長高長大，使葉色濃綠，就可以多加氮肥，又稱葉肥；若是缺乏，葉片枯萎，生長緩慢，甚至停頓；若要提高花芽分化，促進開花結果，就須施用磷肥，又稱花肥，缺乏時植株矮小，　開花不良；若要莖幹強壯，增加病蟲害的抵抗力，就須施用鉀肥　，又稱莖肥，若缺乏枝葉細若 葉片皺縮。

目前市面上肥料有分有機肥料及化學肥料，而有機肥料來自天然產物，通常是植物的枝葉或動物骨骼等有機物分解，完全發酵，通常筆者最常使用植物染後所剩的黃豆殘渣混入土中以為其補充營養份，還能資源回收應用　。

幾年來，藍草的栽種已成為為居家的一份例行工作，看著它快速成長，經剪割後、製藍、建藍、染藍。穿著染衣，看著藍草，對樂於此工作的人來說，那種充滿成就的快樂是筆墨無法形容的。

第三章
藍染DIY

藍，一個充滿自由的顏色，是從古至今的傳承，
是人類文明史中最常使用在服飾上的顏色。
有句古話：「青出於藍」，它的典故正說明著什麼是藍染，
「青出於藍」指青色是從藍草裡提鍊出來的。
認識過藍染的歷史與藍草植物之後，還要教您如何製藍、建藍。
在技巧變化篇中，
示範了多種以防染技法來設計並染出藍花白地或白花藍地為主的圖紋，
這些都是中國古老傳統技法，難易不同，變化巧妙，
您一定要親自體驗這一個古老傳統且具現代流行感的藍染手作。

1 製藍與建藍

　　藍染染料製作可分為生葉浸水沉澱法與乾葉堆積發酵法兩種。台灣早期製藍大多利用沉澱法，將生葉中靛素（Indican）溶於水的特性，生葉浸水溶出青綠色液，於適當時機撈出變為褐黃綠色的腐葉，投入石灰，快速攪拌，促使氧化轉為非溶性靛藍素（Indigo），再藉石灰重量將靛藍素沉澱於底層成泥狀，靜置後，去除上方透明液，收集藍色沉澱，便是「藍靛」染料，也就是藍泥。藍泥製好，並非立刻就可以用來染布，還必須經過建藍的步驟，才能得到可溶性的藍色染液。

製｜藍　在此示範沉澱法製藍的流程，大致可分為三階段，採菁、浸泡與打藍。

🍃 1 採菁

　　將生葉採摘後，再放入大型塑膠桶內，注水，在葉面上加壓重物，使生葉完全沒入水中。

1.將採摘小菁生葉。

2.放入大型塑膠桶內。

3.注水入內，超過生葉。

4.在上面加壓重物。

5.使生葉完全沒入水中。

6.生葉開始釋出水溶性藍色素，液體轉成青綠色。

🍃2浸泡

　　隔日生葉釋出水溶性藍色素，使液體轉成青綠色，接觸空氣的液面氧化成暗藍色，為使充分浸泡溶出色素，需將生葉加以翻動，徹底浸水。

　　浸水時間視當時氣溫與藍葉量多寡而定，氣溫高時約一日半至兩日，氣溫低時需多浸一日不等。

　　當浸出液轉為半透明濃青綠色，接觸空氣的表面液，張成藍色薄膜狀，且藍葉有七、八分轉成褐黃綠時，即可撈出準備打藍作業。

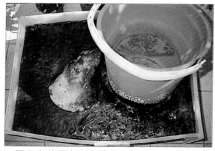

7.隔日生葉釋出水溶性藍色素，使液體轉成青綠色，接觸空氣的液面氧化成暗藍色。

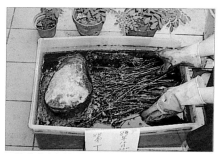

8.將生葉加以翻動，徹底浸水。

9.浸染第三天，浸水時間視當時氣溫與藍葉量多寡而定。

10.浸出液轉為半透明濃青綠色，將重物搬出，準備進行打藍。

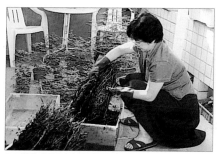

11.將泡過的小菁枝葉取出。

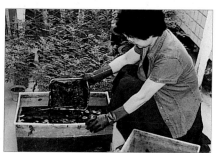

12.將底層所浸泡的腐葉撈出。

3打藍

　　秤消石灰重量，約藍草的1.5%～3%不等，並將石灰加水調成乳狀液緩緩倒入後，立刻用木棒迅速不停攪拌，此時浸出液由先前的半透明青綠色轉成黃綠色，再轉為不透明墨綠色，並且形成大量藍色泡沫，再繼續攪拌，藍色泡沫越來越多，顏色也越來越濃，這便是水溶性靛素（Indican）轉換成非溶性靛藍素（Indigo）。

　　最後浸出液體轉為淡藍色，藍泡沫也逐漸減少，便可停止攪拌，靜置，使靛藍素（Indigo）隨石灰重量沉澱底層。

　　靜置一晚後，倒除上方透明液，將底層泥狀沉澱藍取出，裝入細棉布袋過濾部分水分，即成藍泥。

13. 消石灰加水調成乳狀液緩緩倒入後，立刻用木棒迅速不停的攪拌。

14. 攪拌液體中，形成大量藍色泡沫。

15. 再繼續攪拌，藍色泡沫越來越多，顏色也越來越濃。

16. 最後浸出液體轉為淡藍色，藍泡沫也逐漸減少，便可停止攪拌，靜置，使靛藍素隨石灰重量沉澱底層。

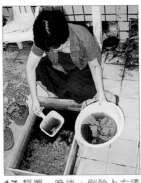

17. 靜置一晚後，倒除上方透明液。

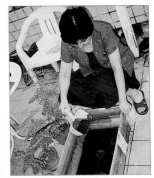

18. 將底層泥狀沉澱藍取出，裝入細棉布袋過濾部分水分，即成藍泥。

建藍

建化還原過程：藍泥製好，並非立刻就可以用來染布，還必須經過建藍的步驟，才能得到可溶性的藍色染液，對纖維布料有染著力。

1.準備附加配劑：

（1）鹼劑灰水（PH11.5~12）－以熱水澆淋天然木灰而得到的天然木灰水（一公斤天然木灰加10公升熱水），也可以燒鹼（氫氧化鈉，俗稱鹼片），調30℃~50℃的溫水，或加入保險粉（亞硫酸鈉）來加速泥藍還原的速率（劑量以泥藍1/20公克）。

（2）營養劑－葡萄糖1/10公克，酒1/20c.c.。

2.將已沉澱好之泥藍秤好重量，加入8~10倍鹼液（圖19），再添加葡萄糖及酒後（圖20），即可開始攪拌，建藍初步告一段落。

3.建藍並非一日即可完成，夏日氣溫高，適合藍泥內的還原菌生長，因此建藍時間可縮短，但冬日必須延長時間；另外，若以天然木灰水建藍約需一星期至10天左右，以鹼片和保險粉建藍僅需數小時便可完成。

4.第一天加入所需的泥藍與附加配劑，攪拌均勻後靜置，第三天再補充100c.c.鹼液、20公克葡萄糖和10c.c.酒，大致而言，每天均需攪拌，早晚各一次，而隔日補充各項配劑，約一週至10天後，染液逐漸轉成透明的暗綠色，液面中央浮泛深藍泡沫，並有黑紫色的金屬光澤（圖21），這時便可染布，而建藍終告完成。

19.加入鹼液。

20.加入建藍所需的營養劑－米酒及葡萄糖。

21.染液轉成透明的暗綠色，液面浮泛深藍泡沫，並有黑紫色的金屬光澤，建藍完成。

2 染前準備

染色的工具材料準備妥善，進行染色時才能得心應手，加上耐心、細心與巧思，相信大家都能為成為染色高手。

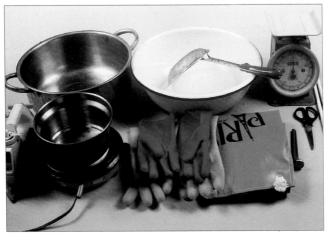

染色工具

不鏽鋼鍋、水盆、濾網、剪刀、手套、圍裙、溫度計、電爐（煮蠟用）、電熨斗(退蠟與熨布用)、磅秤、小湯匙、曬衣夾、迴紋針。

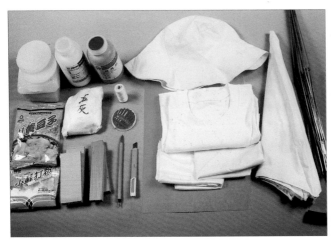

染色材料

白棉布、絲巾、柿紙、美工刀、毛筆、木片、針、線、蠟、小蘇打粉（精練用）、黃豆、石灰、媒染劑。

媒染劑

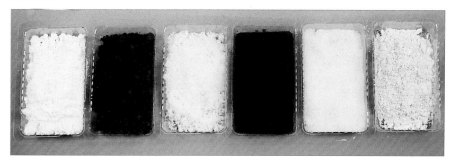

(左起)醋酸鋁、醋酸鐵、醋酸錫或鹽化一錫、醋酸銅、明礬、石灰。

布的染前處理

1去漿：取布重30倍水，加洗滌劑5公克，將棉布浸入，加熱至60℃~80℃，並持續攪動一小時後，取出，清水洗淨。

2精練：取布重30倍水，加洗滌劑1~5%苛性鈉（NaOH）及洗滌劑0.3%或小蘇打（NaHCO3），將布浸入煮沸約一小時，不時攪動，取出，清水洗淨即可。

選擇適合染色的布料

布料以天然纖維材料為主，以棉麻絲等最佳。

■棉──織作布料的棉。

■麻──亞麻、苧麻、大麻。

■毛──羊毛、兔毛、駝羊毛等。

■絲──蠶絲、蕾絲。

進行藍染的染色重點

1.將布全部浸入染液（不要激烈攪動，以免升高藍液泡沫與下層石灰造成染色不均）。

2.染色過程必須隨時檢查是否每個部份都染勻，取出擰乾。

3.攤開，並充分氧化，也要檢查是否每個部份都已全面氧化，才可再進行第二次浸泡。

以上三項步驟重覆進行，一直染至希望達成的藍色色彩為止。

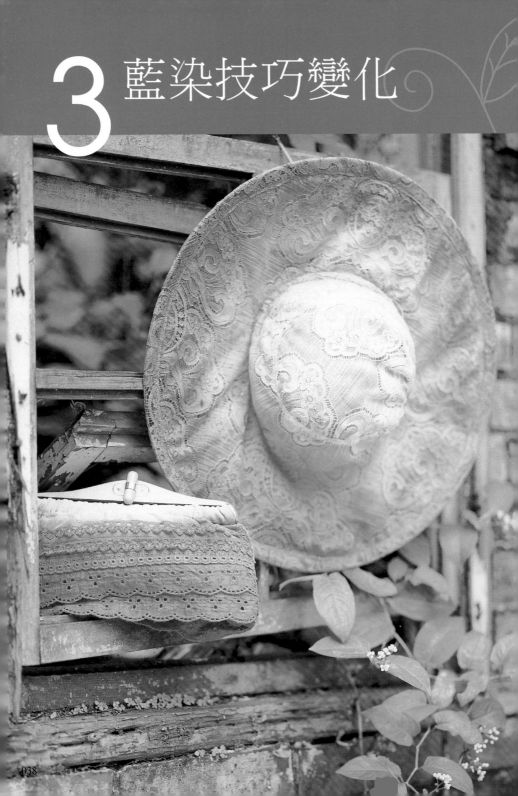

漸層染

漸層染色可使作品看起來飄逸浪漫，可在各種染色技法中混合運用，有時候會發現意想不到的效果呢！

粉藍心情 漸層色蕾絲系列

粉藍是柔和的色彩，以絨布、蕾絲材質染色，更增添浪漫的感覺。
帽子輕巧好攜帶，絨布蕾絲包可愛實用，搭配起來像個曼妙的小公主啊！

漸層色蕾絲絨包

1. 以絨布加蕾絲布，縫製成一個包包。
2. 將包包放入染液中染色。
3. 只染蕾絲底層，染時不時的晃動，以染出漸層的藍色。
4. 染好之後，洗淨，晾乾。

輕巧伸縮蕾絲帽

1. 縫製一頂白色蕾絲伸縮帽。
2. 進行染色，從延著帽緣的部份開始浸染起。
3. 只需染帽緣的部份，染液就會漸漸渲染。
4. 染後，使用清水洗淨，晾乾，作品完成。

絞染

絞染是學習染色過程中最初階的一種技法，利用手抓提布料後綁緊，以作為防染圖案，只要一塊布與一條綿繩，綁在布上成為防染的部份，就可以隨意設計出極富變化的染色花紋。

好看實用 環保袋背包

絞染的技法雖然簡單，染出來的圖紋卻是變化多端。

這幾年來，國人環保意識抬頭，以天然棉質與天然染料，製作一個實用的環保袋，人人可行，家家可用，不妨試試！

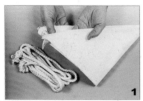
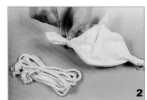

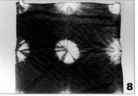

束口環保袋

1. 以白色棉布縫製成束口背包。對摺兩次成正方形，再以中心點對摺成三角形。
2. 用強韌的線將三角形尖角處綁緊。
3. 浸清水，擰乾再放入藍染液中染色。
4. 重覆浸泡、氧化，染出想要的深藍色。
5. 用流動的水洗淨，擰乾。
6. 解開綁線，白色的棉繩也一起染成藍色。
7. 綁線的部分即防染成留白的花紋。
8. 待晾乾後，將棉繩穿過布背包，作品完成。

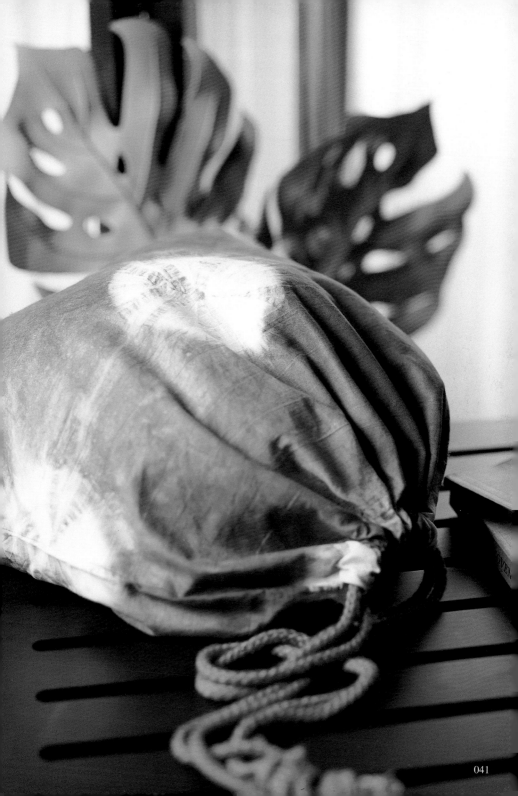

絢爛繽紛 漩紋長棉巾

絞染的最大特色就是沒有一定規則的綁法，
隨你高興任意抓起並綁緊想要防染的部份，就能染出意想不到的美麗花紋喔！

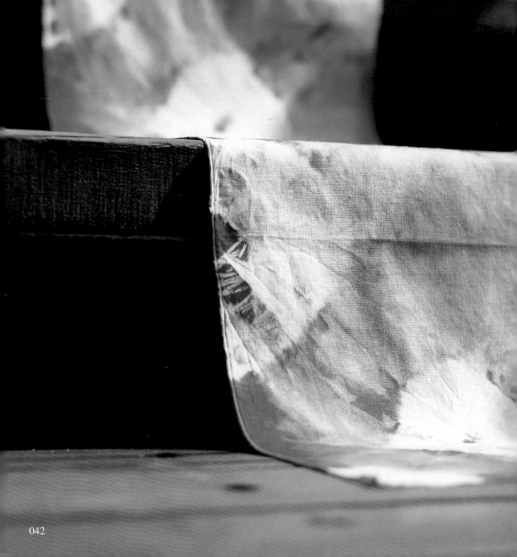

飄逸浪漫 不規則花紋棉巾

就是這麼的簡單就可以染出美麗的花紋，
不論當做為領巾、圍巾或家飾布，都充滿浪漫飄逸的感覺呢！

花紋棉巾

1. 將長棉巾以摺扇疊摺成一個長方型。
2. 或對摺成更小的方形。
3. 抓起兩端頂點以棉繩綁緊。
4. 泡水後，投入染液中，浸泡、氧化，染到滿意的藍色。
5. 染後，將棉巾洗淨，解開棉繩，並晾乾。

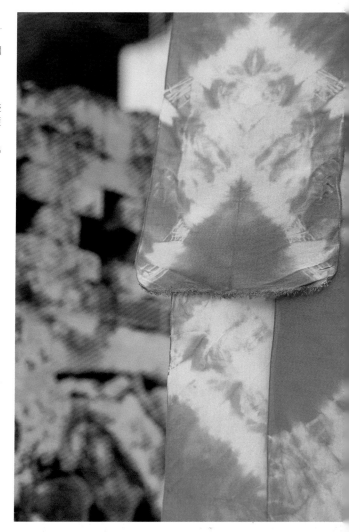

漩紋長棉巾

1. 將長棉巾平分摺疊五摺成一個正方形。
2. 以中心點對摺成三角形，對摺兩次。
3. 在三角形頂點以棉繩綁緊。
4. 泡水後，投入藍液中進行染色。
5. 染後，將棉巾洗淨，解開棉繩，並晾乾、整燙。

自然主義 絞染花紋背包

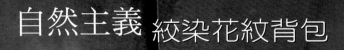

絞染 是一種最簡易又不怕染失敗的技法，
　　它染出各式各樣花紋，令人目不暇給。
　　　　利用絞染的花布再製作成實用的背包、衣服、雜貨等，
　　隨意多變的花紋，帶給人輕鬆自在的感覺。

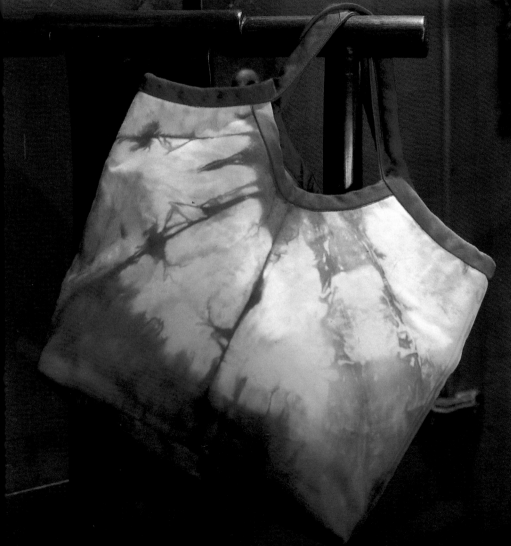

輕鬆自在 絞染方格衣服

簡單綁染出的方格紋，真的很好看，您也可以拿棉質T恤來染，
保證不撞衫，穿起來輕鬆自在又舒服。

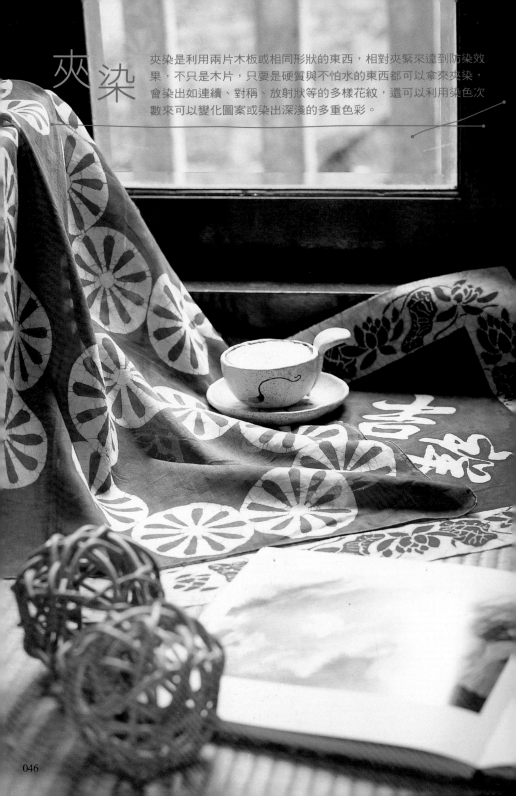

夾染

夾染是利用兩片木板或相同形狀的東西，相對夾緊來達到防染效果，不只是木片，只要是硬質與不怕水的東西都可以拿來夾染，會染出如連續、對稱、放射狀等的多樣花紋，還可以利用染色次數來可以變化圖案或染出深淺的多重色彩。

輕鬆染出連續圖紋 夾染方巾系列

拿來木夾子、筷子、蓋子、塑膠片等，
都可以試試利用它們來夾染圖形，會染出連續、對稱、放射狀等的多樣花紋。

夾染方巾-1

1. 以方巾的中心點對摺成三角形，再對摺
數次。

2. 拿兩個孩童不要的玩具，需相同形狀，
放在摺好的方巾兩側，輔以筷子夾住用
棉線綁緊即可。

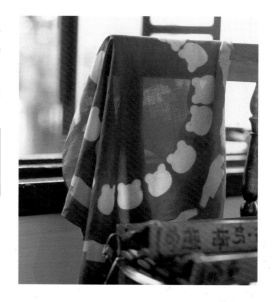

夾染方巾-2

1. 方巾先對摺兩次成正方形，再以方巾中
心點為頂點摺成三角形後再摺一次。

2. 以兩片相同木片夾住棉巾，以筷子夾緊
木片再用棉線綁緊，即可進行染色。

圓點與圓圈花紋 夾染棉巾系列

利用圓形的排水蓋與錢幣來夾染棉巾，會染出圓圈與圓點形狀的圖案，可在棉巾的摺法加以變化，小圓點也可染出豐富趣味的效果。

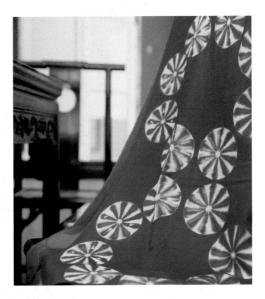

圓圈花紋夾染棉巾

1. 先將大方巾對摺兩次成一個正方形，再對摺成三角形兩次。
2. 將兩個排水蓋分別放在兩側，再以棉繩綁緊筷子夾緊，即可進行染色。

小圓點夾染棉巾

1. 將方巾對摺四次，再對摺成三角形。
2. 以三角形頂點為中心點，再前後對摺成更小的三角形。
3. 在摺好的三角形兩側各放置同樣大小的錢幣，再以筷子和棉繩或橡皮筋綁緊，即可以進行染色。

樸質典雅 夾染棉布桌墊

利用木板夾染成的花布，可以再加工做成的東西相當多，
桌墊、抱枕、衣服、窗簾等家飾布，
製作成套的居家生活用品可以統一色調，
變成一種清爽又帶點古典味的居家風格。

小巧精緻 方格紋小背心信插

利用木板夾染好的布，裁剪縫製成小背心信插。
掛在門邊或玄關，使居家環境多了幾分古樸氣質的味道。

方格紋信插

1. 將棉巾對摺再對摺，摺疊幾次成為小正方形。
2. 在正方形對角以兩根竹筷上下夾緊，綁緊。
3. 泡水後投入染液染色、氧化。
4. 染後 洗淨，解開筷子，晾乾
5. 以染好的格紋布 裁剪縫製成小背心造形信插。

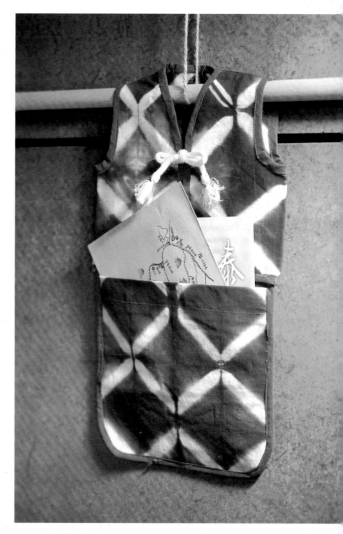

夾染棉布桌墊

1. 將棉布對摺兩次，再以中心點對摺成三角形兩次。
2. 用兩片木板相對夾住，綁緊，泡一下水，擰乾，
3. 投入染液染色，約反覆二至三次後，洗淨、晾乾。
4. 將晾乾的染布，再用兩片木板夾住、綁緊，進行第二次染色。
5. 反覆染約三至四次，再洗淨、晾乾、熨燙，成品會出現不同層次的色彩。

現代古典 夾染短衫系列

夾染的圖案雖然簡單，染成一圈的連續圖案有一種如花圈的美感，
利用這樣的花紋來縫製成衣服，可說是獨創新意，非常好看呢！

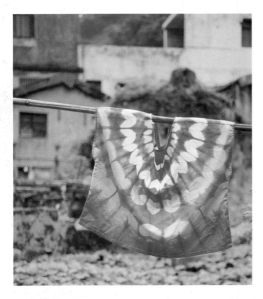

木板夾紋衣服

1. 準備上身兩倍長的白洋紗布摺雙。
2. 用兩片木板將布夾緊綁緊後，浸入藍染液中。
3. 多次反覆染色、氧化後，取出洗淨。
4. 為了染出淺藍的夾紋，可再夾上木板綁緊以防染。
5. 染後，洗淨，晾乾後，再量身裁製成短身上衣。

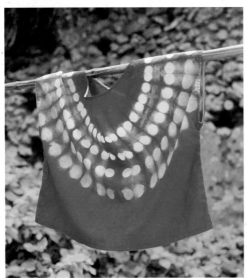

圓點短袖棉衫

1. 準備上身兩倍長的白棉布摺雙，再扇形摺疊成三角形。
2. 用大大小小的錢幣把布夾緊綁緊後，浸入藍染液中。
3. 多次反覆染色後，取出洗淨。
4. 將染布晾乾後，量身裁製成短上衣。

TIPS
染製成平日穿著之衣服，必須將藍液清洗絕對乾淨後，才可晾乾，整燙成品。

可愛圓點子 束口後背包

只是簡單的四個小圓點圖案，縫製成小背包可真不賴。
就是利用以大小錢幣夾染方式染成的布，經量裁縫製成背包，相當的精巧別緻呢！

紮染

紮染是我國西南少數民族中，白族經常採用的防染法，將布以三角摺疊後再用針線縫紮的技法，利用這種技法可以染出小碎花紋、蝴蝶紋等。

花樣年華 小花圓帽

每個年輕女孩都喜歡的小碎花圖案，
在青春歲月裡，小碎花的衣服裙子，藏著多少酸甜的回憶。

小花圓帽

1. 以棉布先縫製成小圓帽。
2. 以紮縫小碎花技法來縫製，將整個小圓帽都紮縫好。
3. 紮縫好後，投入染液中進行染色。
4. 反覆浸泡氧化，直到染出滿意的藍色。
5. 完成後，洗淨，晾乾。
6. 最好，小心用小剪刀剪開紮縫的線。

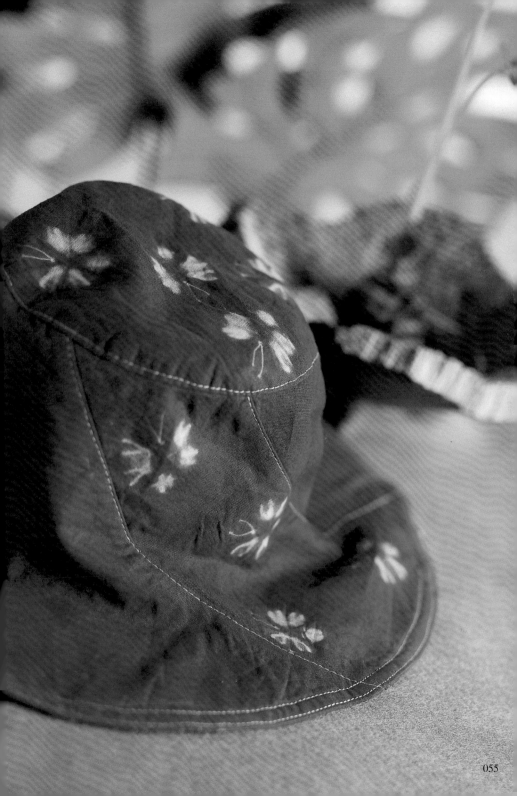

清秀佳人 碎花絲棉巾

不同於大花絞染紋路，小碎花紋的秀氣迷人，
　　　是永遠不退流行的款式之一，穿戴上身有種鄰家女孩的清麗氣質。

長絲棉巾

1. 在布上，先用鉛筆畫點出欲紮染的地方。
2. 將布捏摺出三角形後，將三角形的頂端摺下，用針線縫合紮緊。
3. 將整個絲棉巾都紮縫完畢，即可進行染色。
4. 先泡一下水，擰乾。
5. 再投入染液中染色，反覆多染幾次，充分氧化，直到顏色滿意。
6. 染色後以清水洗淨。晾乾。
7. 用小剪刀小心的剪開紮線。
8. 作品完成。

＊小花的紮法

此紮法訣竅在於一出二線。

1. 將布對摺後，再三等份摺成三角形。

2. 頂端處彎摺下來一個小三角形。

3. 以針穿過1點後，將縫線分成兩線從上方拉回，再從同一個點穿針過去，拉緊，打結。

如沐春風 小碎花陽傘

頂著一把浪漫的小碎花傘，走在陽光裡，有種溫暖愉快的心情。

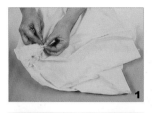

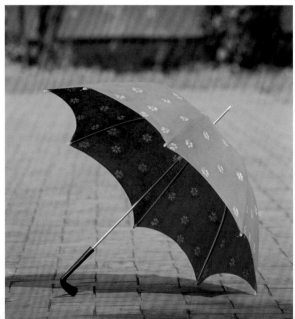

碎花陽傘

1. 先以正斜布車縫好傘形。
2. 漸漸將整個傘布都紮好。
3. 先將布泡水，擰乾。
4. 投入藍液中染色，反覆浸染，氧化。
5. 取出翻開染布，充分的氧化，再浸染。
6. 染後，以清水洗淨。
7. 待布晾乾後，小心將紮縫的線的剪開。
8. 可愛的小碎花陽傘完成。

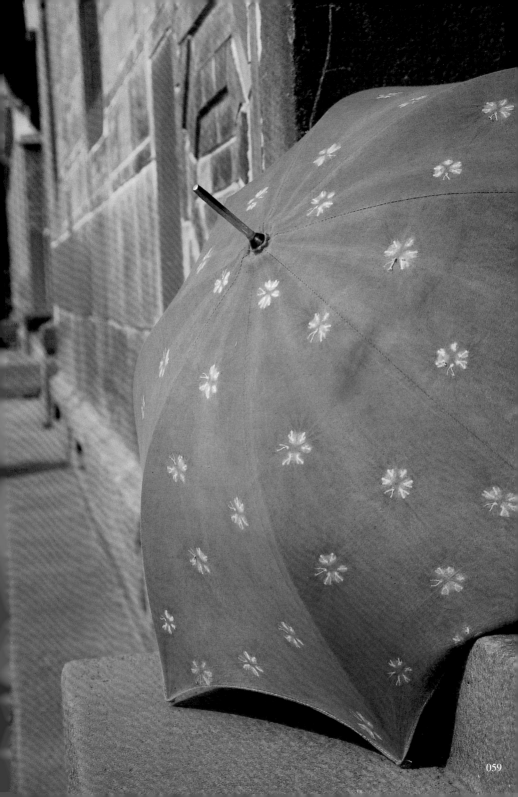

縫染

縫絞染是以絞染為基礎，並取針線按上圖紋平針縫後，並拉緊、捆綁，達到防染效果的一種技法，而呈現較寫實的圖紋。

翩翩飛舞 蝴蝶圖紋長方桌巾

別懷疑，這麼美麗的圖案，真的是利用針線縫染上去的，
一隻隻美麗的蝴蝶躍然桌巾上，連喝茶的時候心情都會變美麗、變漂亮呢！

長方桌巾

1. 在長方棉巾上以鉛筆構圖好圖案，取針線進行縫綁。
2. 平針縫出蝴蝶的形狀後縮緊，圖形的中空以線纏綁。
3. 縫綁後，進行染色，並隨時利用未到的部份。
4. 多次反覆浸染，氧化，直到染出滿意的顏色。
5. 染後，以清水洗淨，晾乾。
6. 小心剪開縫線。
7. 出現一隻隻美麗的蝴蝶。
8. 攤平，整燙後，完成一條漂亮的桌巾。

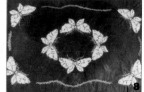

美麗花蝴蝶 裡外兩面可用側背包

利用縫染技法可以設計染出許多的圖形，
也可以搭配小碎花紋的紮染法染出美麗的秀氣的背包。

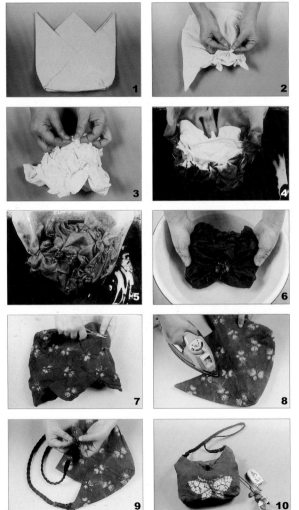

側背包

1. 取兩片長棉布，三角形對角摺成形，並縫製完成兩面可用的背包。
2. 內側以縫染縫綁蝴蝶圖形。
3. 在包包外側以小碎花紮染技法，紮出許多圖紋。
4. 投入染液中染色。
5. 反覆染色，浸泡、氧化到滿意的藍色。
6. 染色完成後，洗淨，晾乾。
7. 以小剪刀小心剪開縫線。
8. 並用熨斗整燙兩面成品。
9. 縫上背帶與釦子。
10. 兩面可用側背包作品完成。

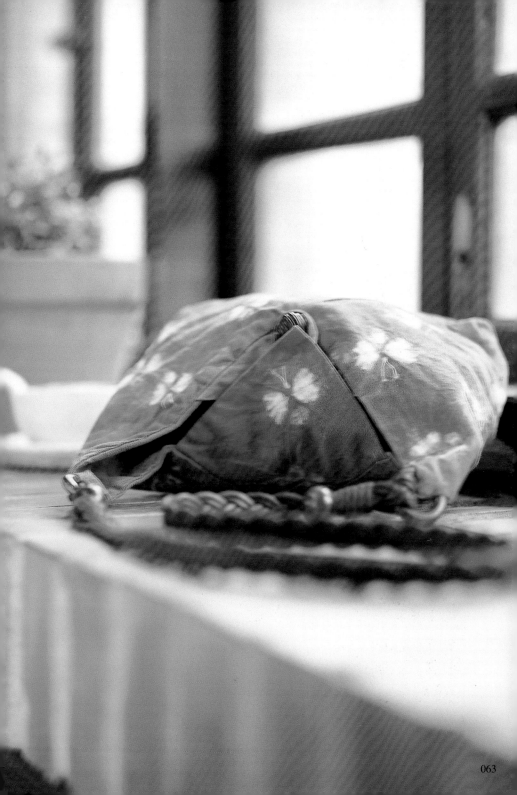

心花怒放 縫染與紮染長棉巾

在長棉巾上，先以平針縫出一個心形，縮縫後，將中間纏繞綁成一束以防染，
再搭配小碎花紮染技法，染成了一條美麗的花心圖紋長棉巾。

糊染

糊染技法是先將柿紙以陰陽紋鏤刻紙板，再將柿紙置於染布上，並將防染糊刮上，紙板上的鏤空刻花就被刷上防染糊，達到防染效果以留出花紋，浸染後，完成白地藍花或藍花白地的圖紋。

中國傳統柿紙糊染刻花 藍印花布

「中國藍印花布」，在國際的布花市場上具有代表性，
它源自中國古代農業社會中純樸民情，取材自栽、自紡的棉布，
配以自染的藍靛，獨樹一格。今日染製成各式實用的物品，有思古之幽情。

思古唐風 萬用束口袋

利用傳統柿紙糊染刻花的技法，製成了袋子、背包，美觀又實用，展現了現代人〝古法今用〞之美意，也充分將藍染活用於現代生活中。

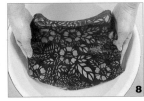
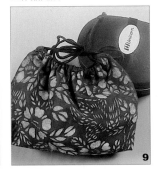

萬用束口袋

1. 先以棉布製作束口袋。再將柿紙鏤刻一張花草圖紋紙型，泡水後，取出乾燥。
2. 將刻好花紋的紙板置放於束口袋上。刷上防染糊。
3. 刮好糊後，盡快將糊乾燥。
4. 先泡一下水，再進行染色。
5. 防染糊會粘貼棉布表面纖維，以達到防染效果。
6. 反覆浸泡，取出充分氧化，再浸泡。
7. 直到染成滿意的深藍色
8. 染後以清水洗淨，晾乾，並去除防染糊。
9. 作品完成。

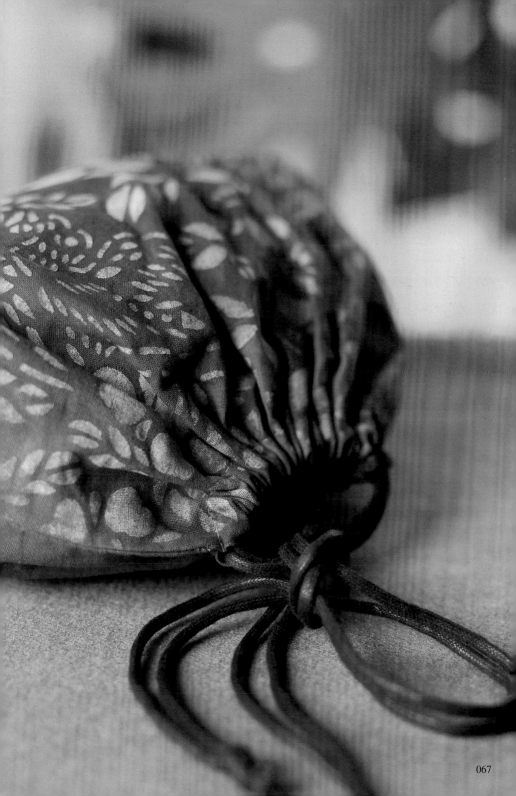

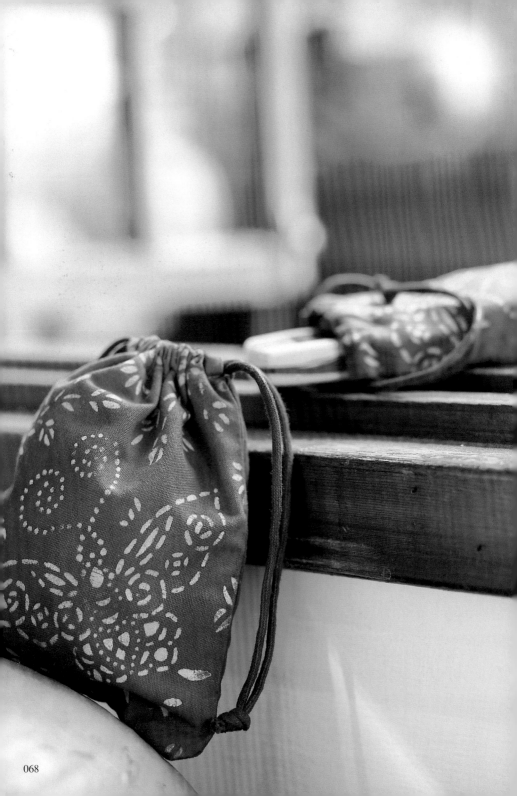

古典刻花 小巧袋系列

隨身攜帶的手機或小東西，也要有個家，
製成了中國風味的小袋子，秀秀氣氣的，精緻動人。

手機袋

1. 先以棉布製作一個手機袋。
2. 將柿紙刻好花紋的紙板置放於手機袋上。
3. 把防染糊刷上並曬乾。
4. 進行染色、浸泡、氧化。
5. 防染糊會粘貼棉布表面纖維，以達到防染效果。
6. 染後以清水洗淨，晾乾，刮除染糊，露出白紋藍地。
7. 穿上棉繩，手機袋完成。

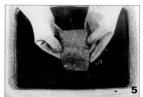

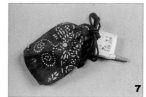

束口袋

1. 先以棉布製作一個束口袋。
2. 將刻好花紋的紙板置放於束口袋上。
3. 把防染糊刷上，並曬乾。
4. 防染糊會粘貼棉布表面纖維，以達到防染效果。
5. 進行染色、浸泡、氧化到滿意藍色。
6. 染後以清水洗淨，晾乾，並刮除染糊。
7. 穿上棉繩，束口袋完成。

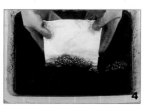

閒情逸致 柿紙刻花抱枕

濃濃的古早味，還有茶香飄來，香氣滿溢整個房間，有朋自遠方來，不亦樂乎。

柿紙刻花抱枕

1. 將柿紙刻好花紋的紙板置放於棉布袋上。
2. 刷上防染糊後在陽光下曬乾。
3. 進行浸泡、氧化、染色。
4. 反覆浸泡，氧化到滿意藍色。
5. 染後以清水洗淨，晾乾，並去除上糊部份。
6. 將糊染花布車縫製成一個抱枕。

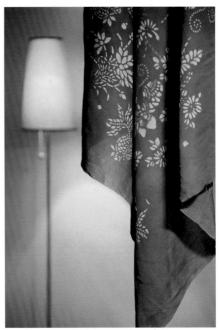

古色古香 木扇子

利用傳統柿紙刻花染布來製作成扇面，真的是超完美搭配，
一把富有中國風味的扇子，感染了一些古代文人的書卷氣息。

木扇子

1. 比照扇葉形狀先剪出一個扇子紙型。
2. 在糊染花紋的染布畫出扇葉紙型，並將它剪下。
3. 再將之貼黏於扇子上。

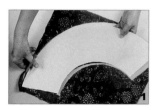

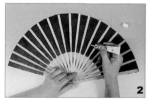

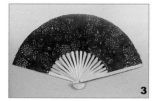

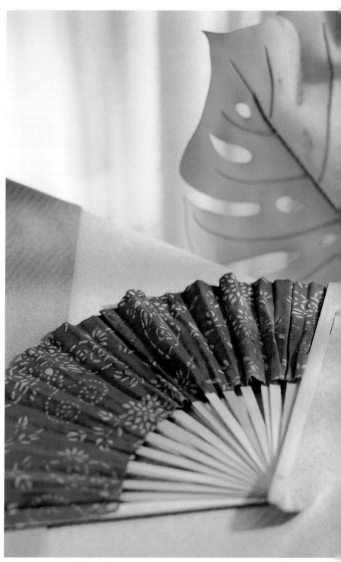

蠟染

蠟染是用蠟加溫後，封住陰陽圖紋部份成防染的一種技巧，可利用多次浸泡、氧化，來染出深淺明暗效果，蠟的裂紋會像冰裂紋般的感覺，獨一無二，非常迷人。

兩小無猜 蠟染壁飾

相當討喜的小孩圖案，不論製作成壁飾、門簾、抱枕等，都很適宜。

蠟染壁飾

1. 將蠟熔融，以毛筆沾蠟畫圖於棉布上，並做出裂紋。
2. 泡一下水，再放入藍液中染色，染到滿意的藍色為止。
3. 染後，洗淨，晾乾，再以熨斗燙退蠟。
4. 相當討喜的圖案，可以設計成壁飾、門簾、抱枕等。

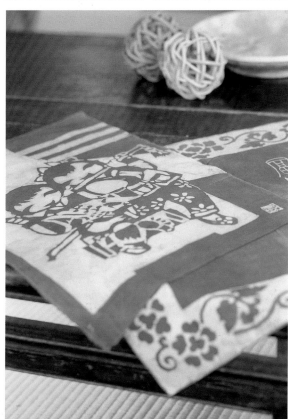

個人專屬 姓名蠟染衣服

這是以自己的名字設計成一個方印圖案，利用蠟染來製作衣服，
不但具中國味道，穿起來也能展現個人風格，又具收藏紀念價值。

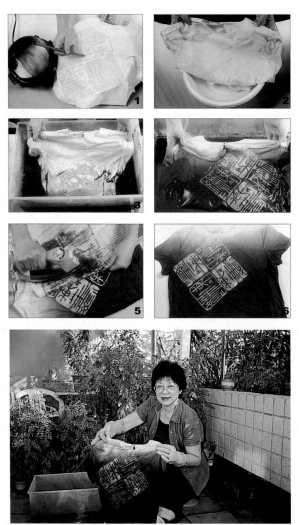

姓名蠟染衣服

1. 毛筆沾蠟將設計在衣服上姓名陰陽紋封好。
2. 封好蠟，浸一下水摺乾，再進行染色
3. 想要染成漸層的色彩，必須從衣服的下緣浸泡染起。
4. 輕輕搖晃衣服使染液能漸漸吸附上來，並成渲染效果。
5. 染後，洗淨，晾乾。再使用熨斗將衣服上的蠟退除。
6. 獨一無二的蠟染衣服完成。

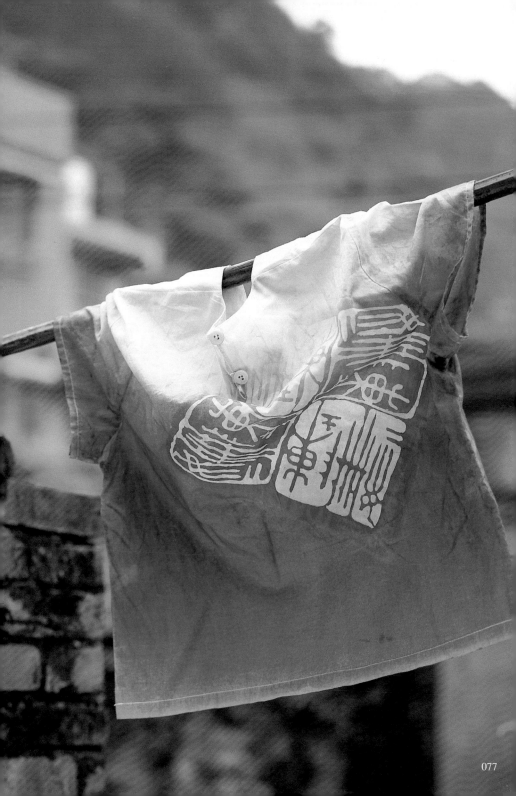

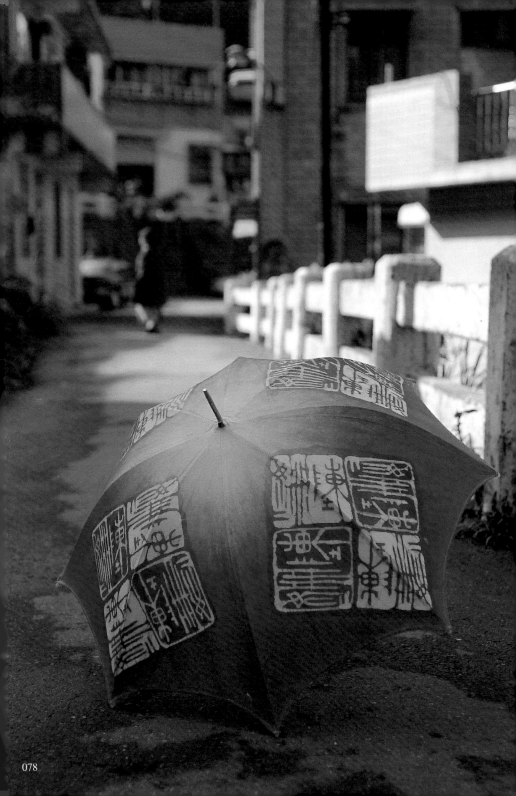

中國方印 蠟染陽傘

在自家陽台上，我也使用這一個姓名方印圖案來蠟染陽傘，與衣服配成一套。
當然也可以再製作成背包、帽子、絲巾等成一系列服飾品。

蠟染陽傘

1. 毛筆沾蠟將傘形上的圖案封好後，浸一下水，再進行染色
2. 染後，洗淨，晾乾。
3. 使用熨斗將蠟退去。
4. 作品完成。

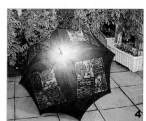

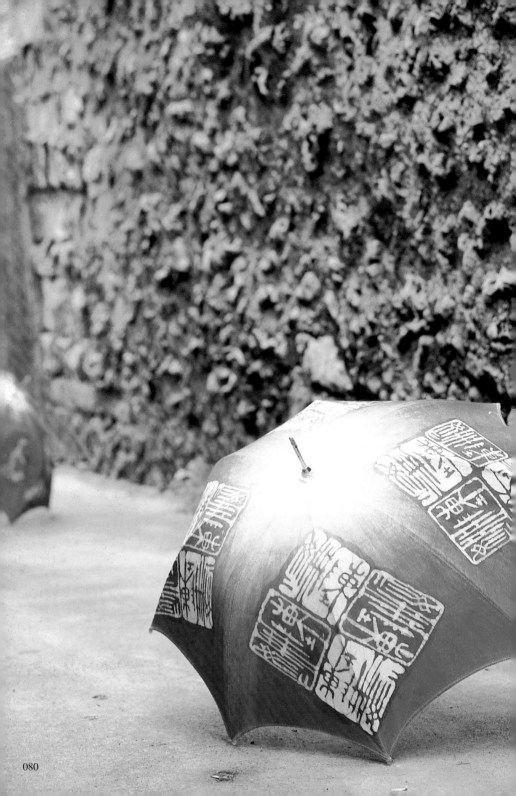

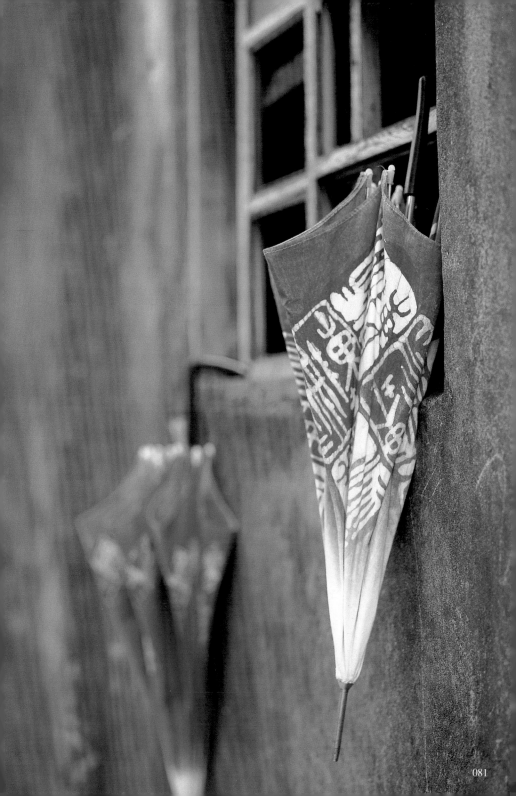

綜合印染

利用絹印先在棉布上印出圖紋，可重覆圖案成連續花紋，再搭配絞染、縫染、蠟染等技法，變化出更多樣的藍染作品。

華麗風情 印花蠟染陽傘

美麗的蝴蝶紋陽傘，在晴空下光彩奪目，
以絹版加蠟染的綜合印染可以染製出較細膩質感的圖紋，
當然更可以靈活應用製成衣服、背包等實用服裝飾品。

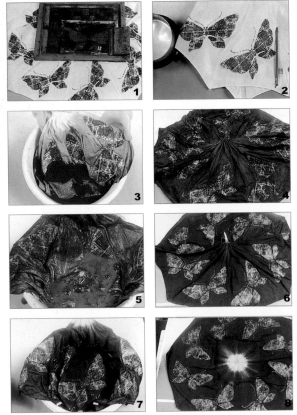

印花蠟染陽傘

1. 以胚布正斜裁剪車縫成傘形，並用絹版及蝴蝶紙型，刷印出姓名紋及蝴蝶圖案。
2. 白蠟加溫後，用毛筆在印好的蝴蝶圖案上封蠟，以達到防染效果。
3. 將布泡水後，再放入藍染液中，不時翻動染物並氧化。
4. 染色時，蝴蝶圖形不會被染色，也就是把絹印的部份防染了。
5. 染色、氧化、輕擰乾三步驟，反覆染色。
6. 染出理想的顏色後陰乾。
7. 在流動的水中洗去染料，並解開傘頂的絞染綁線。
8. 將布夾與報紙中，用熨斗退除蠟。
9. 將傘面套入傘骨，作品完成。

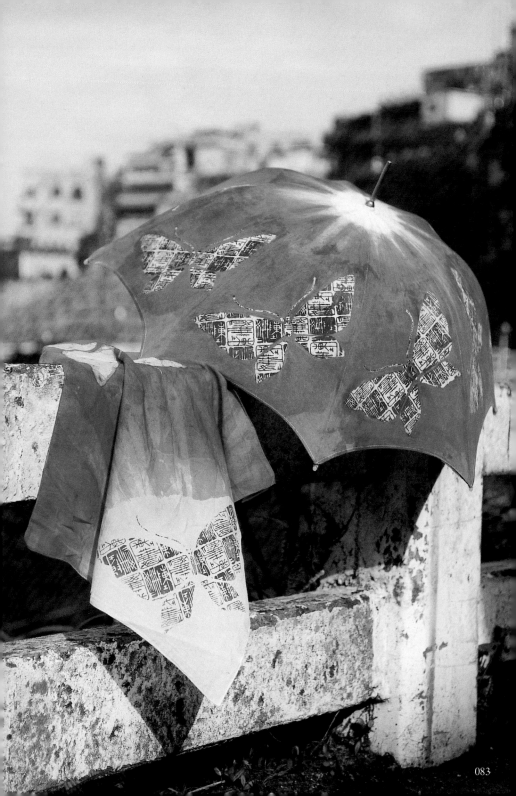

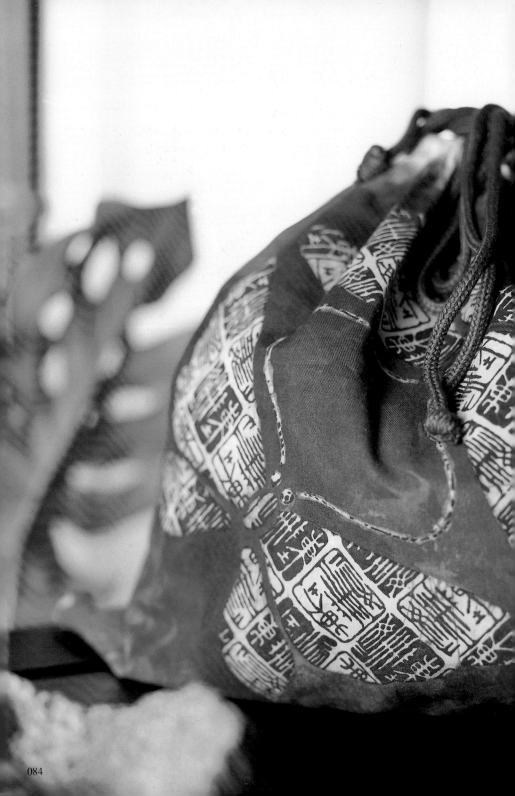

復古風 斜紋布束口包

小背包不能放太重的東西，卻很輕巧攜帶，
不論手提或後背都行，是一種很實用的環保袋。
天涼了，多帶一件小外套出門，那麼就裝進這一個束口包吧！

斜紋布束口包

1. 同樣使用絹版及蝴蝶型版以印花漿在背包上印出蝴蝶圖紋。
2. 以熔蠟封住蝴蝶圖形的絹印圖案以達防染。
3. 將背包泡水後擰乾，再放入染液中浸泡、氧化。
4. 斜紋布背包比較難入色，必須反覆多次，理想色彩才能染出。
5. 色彩滿意後，再以清水洗淨，晾乾。
6. 將蠟染布夾與報紙中，再以熨斗整燙退蠟。
7. 穿過棉繩，作品完成。

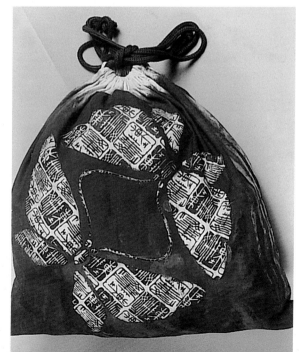

[第四章]
藍染與12種植物染混合應用

學會了藍染與多種的染色技巧之後，
這裡加入12種的植物染色與藍染的混合搭配，
將產生更多彩多姿的染色變化，
經過巧思設計，製作成美觀又實用的家飾品，
讓大地的色彩帶入居家生活，
用植物染寫日記，以大自然來豐富人生。

香楠染與藍染

植物染心情記事

　　香楠是早期台灣人們做線香與驅蚊香的主要原料,因此在熬煮過程中香味撲鼻,尤其是冬天夜裡煮染,滿室馨香,香氣久久不易散去。染出的色彩呈現紅褐色,相近於中國的紅,是一種非常高雅的天然色,尤以絲巾染出色彩最為出色。

　　前陣子學校裡來了多位貴賓,省會長及十二位西班牙修女,校方希望我能製作禮物致贈,我即選擇了香楠植物染絲巾。當製作香楠染絲巾完成後在為它們整燙時,那陣陣的香味又從熨燙間傳出,覺得非常溫暖,相信這樣的感覺,更能讓友誼長存。

　　香楠材質輕軟,具芳香氣味,且具有易乾燥及乾燥後少反翹的加工優點,採用它來做植物染,易折、易取,不需刀剪就可折斷枝葉,是種好染材,唯一必須特別留意的是,與石灰媒染時,在浸泡過程一定要隨時看緊盯牢,以避免因氧化而產生花斑的狀況,若不幸發生可是無法挽救的!

| 香楠 | 俗名:瑞芳楠、香潤楠、臭屎楠。
分類:樟科Lauraceae, 楠木屬Machilus
學名:*Machilus zuihoensis* Hay.
英名:Narrowleaved machilus,
　　　Incense machilus
外形:常綠中喬木,高可達20公尺,胸徑30-70公分,樹皮粗糙,呈暗灰褐色。葉互生,厚紙質,呈綠黃或深綠色,披針形至倒披針形,全緣,葉基多呈楔形,長5-12公分,寬2-3公分,花小,頂生,聚繖狀圓錐花序,呈淡黃綠色。漿果呈球,直徑0.6-0.9公分,成熟 | 時呈紫黑色。
分佈:香楠為本省固有種,200-1,800公尺中海拔地區,均盛產之。
用途:除可供作庭植及行道樹外,其材可供建築、傢俱、橋樑及船舶之用,樹皮含黏質,磨粉可製造線香,幼枝及嫩葉之黏質浸水後,可做為製紙粘料,但色稍帶紅褐,不適於純白紙張使用。
染色部位:枝葉 |

好搭好配 香楠染絲巾

利用香楠熬煮出的汁液來染蠶絲巾，能染出亮麗的紅褐色，色彩亮眼又不會太鮮艷，搭配任何色系衣物都很合適，絞染與夾染的花紋呈現出活潑又高雅的感覺，無論年輕老少都很適合配戴。

Step by Step

1.將枝葉折成小段（枝幹很脆，容易折）置於盆內，注水入內超過染材，先以大火煮開後，再以小火熬煮半小時。

2.取出枝葉，留下染液。

3.以純蠶絲巾左右對折成正方形後，取壓舌棒剪半二片，取對角夾緊，並用線綁緊。再順手抓對角兩邊，抓緊後綁好。

4.並投入染液中加溫20分鐘。

5.取出以石灰媒染。

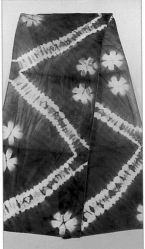

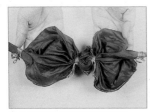

6.反覆幾次以染出深紅褐色。

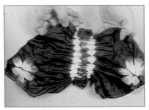

7.解開綁線，二片壓舌棒夾成一朵六角形花，再解開縐折後的對角紋。

8.洗淨後，晾乾，再整燙，作品完成。

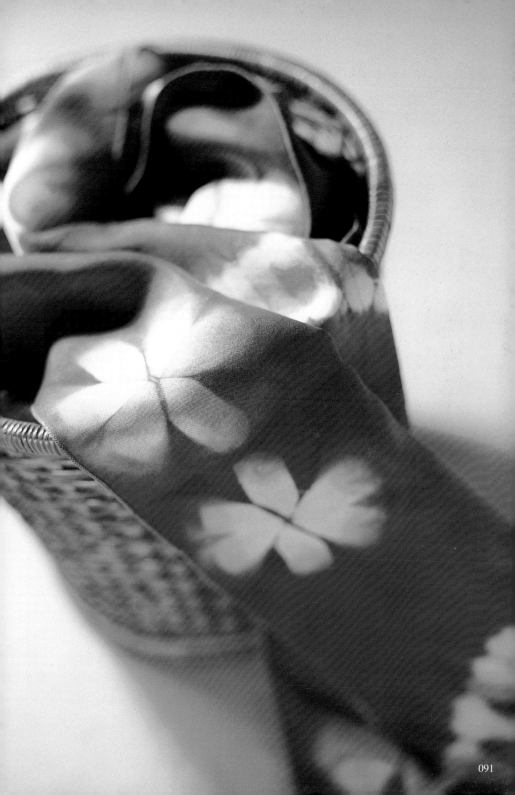

古典沈靜 雙色蠟染絲巾

深紅褐色搭配深沉的藍，繪以細膩的花草圖紋，無論任何場合，只要選擇穿戴這款花草蠟染絲巾，馬上成為氣質端莊、古典秀麗幽雅的美人。

Step by Step

1. 將枝葉折成小段置於盆內，注水入內超過染材。

2. 先以大火煮開後，再以小火熬煮半小時後取出枝葉，留下染液。

3. 將圖案用6B筆輕畫於長棉巾上，再以毛筆沾熔蠟繪製圖紋。

4. 將長棉巾一邊以香楠汁液染色浸泡20分鐘。

5. 再以石灰媒染出非常漂亮的紅褐色。

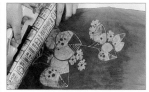

6. 洗淨、晾乾後，再以熨斗退蠟，一直到退到棉巾上無殘餘蠟為止，此時棉巾上的紅褐色完成。

7. 棉巾的另一邊同樣以蠟封好後，投入藍液中，氧化、浸泡，反覆染色，並以漸層色呈現到滿意為止，再洗淨殘色。

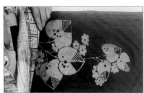

8. 乾燥後，退蠟到無殘蠟後，作品完成。

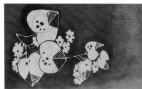

9. 一條2色漸層的棉長巾，可以交替色彩應用，生動別緻。

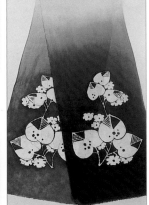

10. 蠟染的白紋中具有細密的冰裂紋，充滿了造形上的趣味性。

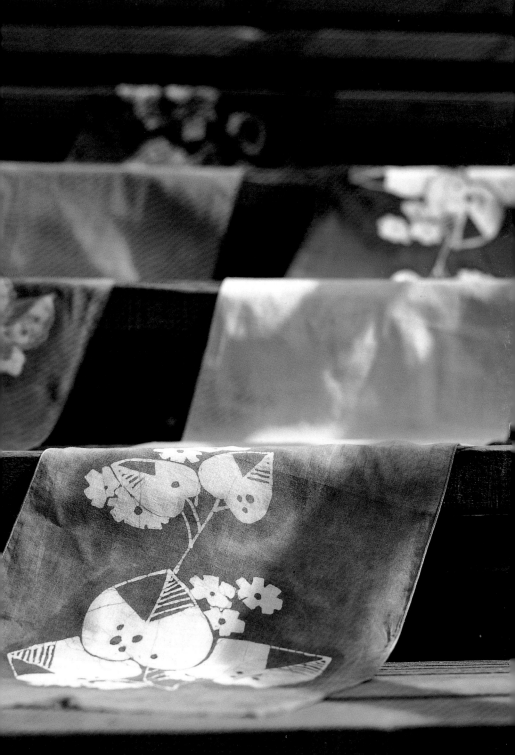

蘇木染與藍染

植物染心情記事

　　蘇木原名蘇枋，中國古老染色術裡，早在西晉年間，南方地區的民間，就已廣泛使用它來染色。而有關蘇木最早的文獻記載為 晉朝嵇含著「南方草木狀 」一書 ，書中描述當時使用蘇木染布成紅色後，再以含鋁鹽的河水漂洗，則色愈深。蘇木除了心材可利用染色外，豆莢、樹皮都因含單寧，鐵媒染可為黑色，根含有澄黃色素，又具藥用。過去台灣在日據時代，也曾由泰國輸入蘇木心材，煎煮染液後加入明礬、石灰製成紅膏顏料，用於民間祭拜用金紙上的紅色圖紋及紅包袋紅對聯等用途。

　　本單元為了要介紹給讀者比較高彩度的顏色，而選用蘇木來做示範，一樣可以染出漂亮的橘色、橘紅色與紫色等，蘇木能染出彩度極高的顏色，是非常好的染材，但無媒染染出的橘色雖美，卻也很脆弱，一遇到任何的媒染劑就立刻變色，變化相當有趣，但在進行染色時就務必小心使用，才能讓作品創意無窮，美不勝收。

| 蘇木 | 俗名：蘇方、蘇芳、蘇枋、蘇枋木、傻木、番子刺樹。
分類：蘇木科Caesalpiniaceae,蘇木屬Caesalpinia
學名：*Caesalpinia sappan Linn.*
英名：Sappan wood.
外形：常綠或落葉大喬木、灌木，多分枝，全株有刺，葉呈二回羽狀複葉，小葉10-12對，長1.5公分，鈍頭，橢圓形，全緣。春夏開花，花小形，黃色或橙黃色，腋生或頂生，圓錐花序。英果 | 無翅，2裂開，呈偏斜之卵或披針形，扁平，具尖尾，長5-8公分，木質，內含種子3-4顆。
分布：印度、馬來群島及中國廣東等地皆有出產，栽植平地。
用途：供觀賞用，其材液呈紅色，可供藥用及染料。
染色部位：枝 |

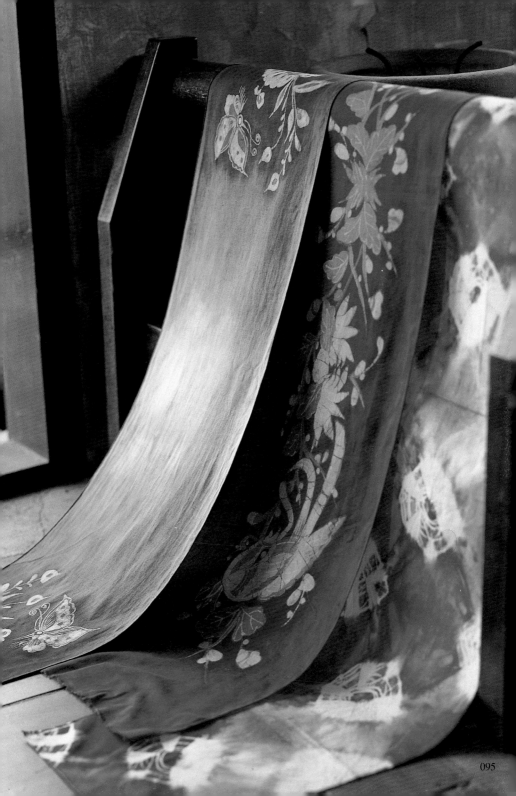

不褪流行 蘇木染方格紋絲巾

　　將長絲巾摺疊成小正方型，再利用繩子綁緊，就可以染出耐看而不退流行的格紋絲巾，橘子色與暗紫色、簡單又大方的款式，搭配穿著簡單素雅服飾，即可顯出高貴的氣質呢！

Step by Step

1.在中藥店可買到蘇木。

2.將蘇木置於盆中，注水超過染材。以大火煮開後，用小火煮10分鐘即立刻出現濃郁的色彩，繼續熬煮30分鐘後。

3.取出染材，留下汁液，是為染液。

4.將長蠶絲巾左、右互摺後成正方形。

5.從對角捉縐摺，後綁緊。

6.投入染液中後，以無媒染浸泡20分鐘後取出。另一邊投入媒染劑20分鐘後取出。

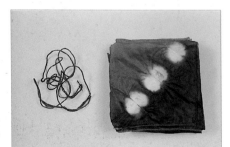

7.解開綁線，漂亮的格紋出現，雙色且別出心裁。

8.洗淨、晾乾後，整燙成品。

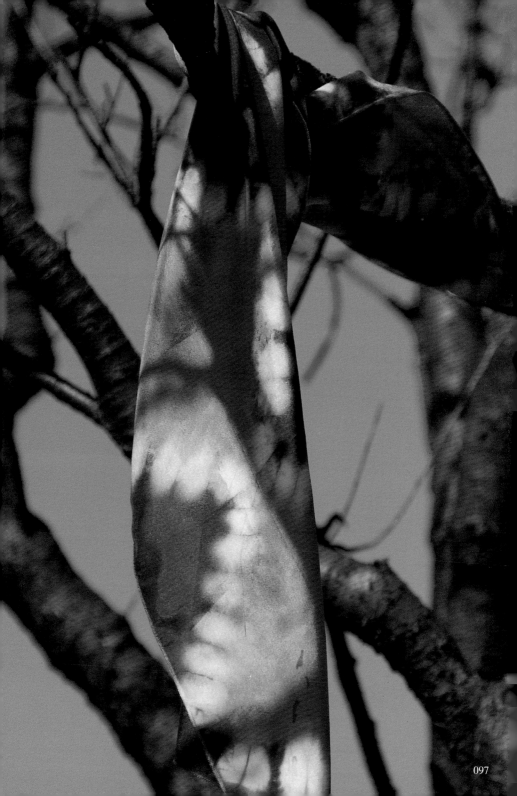

花蝶戀 蠟染漸層絲巾

利用毛筆沾蠟封蠟染色，可設計繪製出古典味的圖紋，如這款以蘇木與藍草混搭所染出的花與蝴蝶圖紋的絲巾，真是細緻典雅極了。無論染色技法簡單或細膩，蘇木澄紫色系的高雅氣質是不變的。

Step by Step

1. 將蘇木置於盆中，注水超過染材，以大火煮開。

2. 再用小火煮10分鐘即立刻出現濃郁的色彩，繼續熬煮30分鐘後，取出染材，留下汁液。

3. 在蠶絲巾用6B鉛筆輕輕畫出設計圖紋，再將加溫後的蠟，用毛筆沾蠟畫在不要上色的部份。

4. 先以無媒染浸泡，染出橙色漸層效果後，等待乾燥。

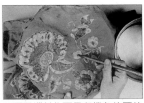

5. 再用蠟封住要保留橙色的圖紋部份。

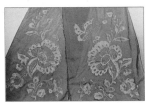

6. 投入已備好的藍液中，立刻出現紫紅色色彩。

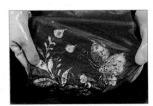

7. 輕輕晃動染液，讓蠶絲巾染成漸層色彩後，取出洗淨、乾燥。

8. 最後將成品上下夾好報紙，用熨斗加溫、退蠟。

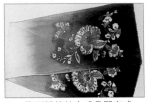

9. 一條別緻的絲巾成品即完成。

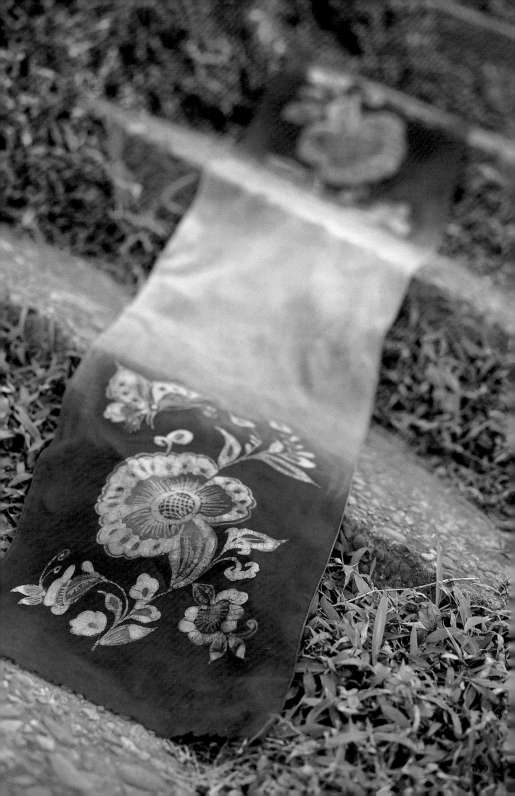

檳榔染與藍染

植物染心情記事

　　檳榔,根據記載,於十七世紀由荷蘭人引進台灣,因屬熱帶植物,在台灣生長良好,早期原住民織布裡的色彩,常採用此色澤。

　　幾年前到中寮災區教學,讓我印象很深刻的就是高掛在檳榔樹上黃橙橙一大串過度成熟的果實,於是我們就拿它來染色,它的色素濃度高色彩又穩定,堅牢度又強,與藍染搭配成為這幾年來最摩登的色彩。

　　在北台灣若沒記錯,在三軍醫院舊址,總是看見那一排排檳榔樹,當果實成熟時落得滿地都是,院內種得更多;五、六月期間,若想撿果實,也是撿不完的。

　　總覺得檳榔樹在北台灣不常見,但記得三年前在三峽教學員做藍染時,三峽教會前也是檳榔落得滿地,只是當時他們未學植物染,如果知道檳榔可以拿來染色,一定馬上被撿完,那會淪落到滿地都是被車壓扁的果實呢!

檳榔

俗名:青仔、菁仔、檳榔椰子、檳榔子、嫩莖又稱半天筍、檳榔心。
阿美族語:icep(檳榔) teroc no icep(檳榔的嫩莖)。
分類:棕櫚科Palmae (Arecaceae),檳榔屬。
學名:*Areca catechu Linn.*
英名:Betelnut palm, Areca nut, Catechu, Pinang.
外形:多年生常綠大喬木,多年生,單子葉植物,高可達15-20公尺,直徑5-12公分,莖圓柱形直立,基部略為膨大,羽狀複葉,簇生幹頂,葉長可達2公尺,寬0.5-1.2公分,小葉狹長,披針形,兩面光滑,長30-70公分,寬5-15公分,每株約6-9片,羽狀複葉,每羽葉19對小葉,小葉間排列緊密,總葉柄截呈三角形,具長葉鞘,穗狀花序,單性,生於葉鞘下,整個花序長20-30公分,花序上部生雄花,下部生雌花,花白色,有香味,雄花較小,長0.6公分,具6雄蕊,雌花較大,長可達1公分,內具3花柱,果實橢欖狀,柔軟,長約4公分,基部有宿存花萼,橙紅色,中果皮纖維質,較厚,內含一粒種子,具有芳香。
分布:原產於馬來西亞、菲律賓及波里尼西亞,現在華南及台灣廣泛種植。
用途:常植為行道樹,木材可供建築,果實及種子可供食用及藥用,其嫩果液質準煮後,可製染料,俗稱「檳榔子染」。
染色部位:果實

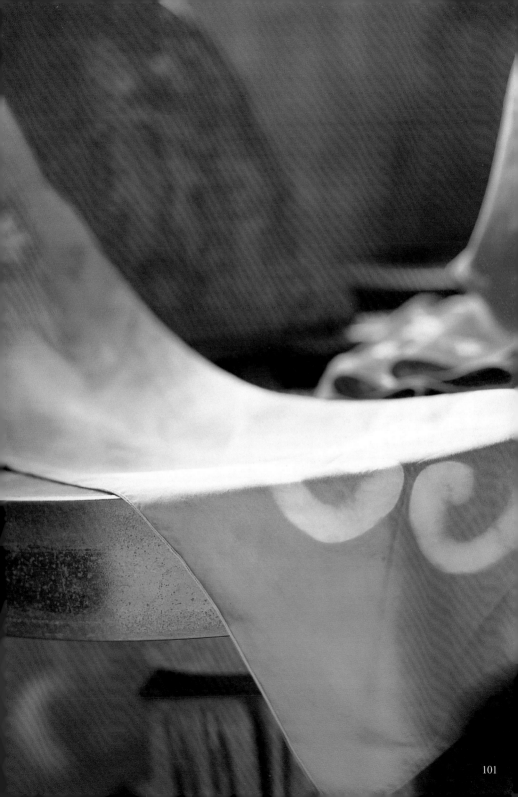

古味盎然 夾染花板紋T恤

生的檳榔成熟時極像小木瓜高掛樹頭，乾的果實保存不能超過半年，容易長蟲，若已的纖維殼，必須剝開後，取出種子，並敲碎它始能用來染色，或是直接從中藥店購得已切片好的「檳榔子」。

Step by Step

1.將染材放於盆內注水入內超過染材，以大火煮開後，熬煮40分鐘後。

2.過濾染材，並取得汁液。

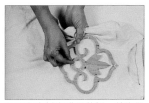

3.可在木材店購得花板，首先用針將花板在T恤胸前設計花紋的位置，固定縫好。

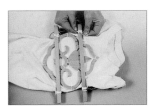

4.再用二片木板均勻的加壓力在上，之後將它綁緊。

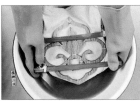

5.投入染液中煮20分鐘。

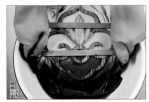

6.再以石灰媒染成漂亮的紅咖啡色，洗淨，乾燥。

7.翻轉另一半投入藍液中浸泡，染到滿意的深藍色（染時注意兩色間保留一些漸層的空隙）。

8.染後，洗淨，乾燥。

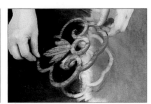

9.解開綁線，並用剪刀剪開縫線，移開花板，即呈現因加壓染成漂亮的白色紋路。

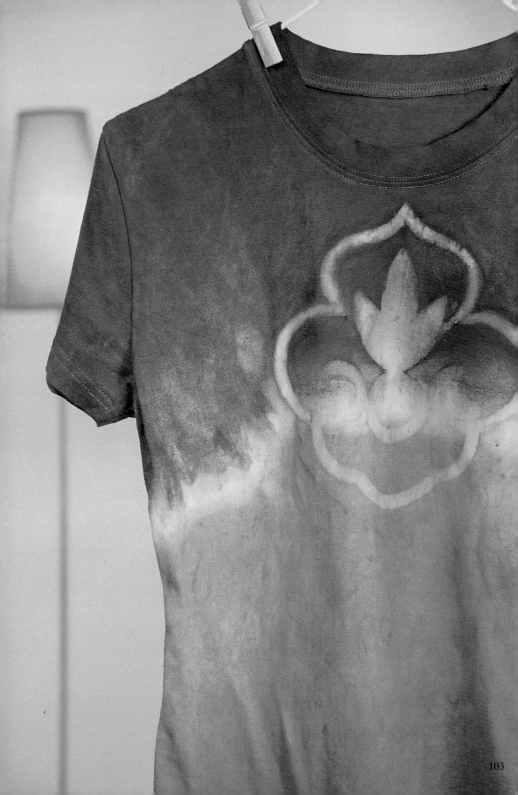

中國風 磚紅花板紋絲巾

花板夾染原本就屬中國古老的染色技法，有中國刻花的傳統美感，而染色在蠶絲巾上色彩果然飽和漂亮，檳榔染色有種特殊磚紅色，再配以美麗的藍染，頗有中國味道的古意華麗。

Step by Step

1.將染材放於盆內注水入內超過染材，以大火煮開後，以小火熬煮40分鐘。

2.煮好後，過濾染材，並取得汁液。

3.取蠶絲巾對摺後，兩尾端再摺一對角，取另二片花板來夾。

4.將絲巾上下對好夾緊並選受力點加壓後，上下綁緊，再取另二條稍短木板施加壓力於另一端，並且綁緊。

5.投入染液中20分鐘後，媒染石灰成漸層色。

6.染好後，洗淨、乾燥，再將木板拆下。

7.花板防染出明顯對稱的花紋。

8.再將未染色的部份以三摺成角錐的方式，用迴紋針夾緊。

9.投入藍液中氧化，浸泡，成局部色彩後洗淨、乾燥。

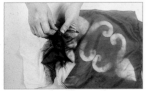

10.解開迴紋針。

11.出現六瓣的小花紋。

12.再洗淨，乾燥，整燙成品。

黃梔子染與藍染

植物染心情記事

中國古法染色術裡二千多年前，梔子染黃就已經開始了，因此，黃梔子染是中國染黃的始祖。而中國唐朝以來，歷代君主的龍袍就是取自梔子染的色彩。黃梔子是著名的中藥，也是食品色素中黃色的來源，記得小時候媽媽都會為我們的便當中放上一片黃蘿蔔，那就是梔子染的，否則哪來的黃蘿蔔品種呢！

黃梔子，取材容易，價位又低廉，染色濃度又高。雖堅牢度顯得不足，但可以更深的濃度染出，縱使褪色，仍可保留幾成色，隨時可以滿足愛好染色的朋友，若能再以藍染搭配，堅牢度會更好，染色效果更佳，色彩變化又多，創意作品一定可以層出不窮。

黃梔子

俗名：山梔、山黃梔、黃梔花、重瓣黃梔花、梔子、梔子花、小黃枝、黃枝花、山黃枝、山枝子、野桂花、木丹、越桃、鮮支、林蘭、水黃枝、白蟬。

分類：茜草科Rubiaceae，黃梔屬

學名：*Gardenia jasminoides Ellis*

英名：Cape-jasmine, Gardenia, Common gardenia

外形：常綠小喬木或灌木，雙子葉植物，株高可達3公尺以上，嫩枝被有微毛，單葉對生，少數三枚輪生，革質，廣披針形呈橢圓形，長5-15公分，寬2-7公分，葉端銳尖，基部銳形，全緣，葉兩面光滑，深綠色，羽狀側脈6-12對，具0.5公分葉柄，有托葉，春末夏初開花，單頂花序，花冠鐘形白色，具芳香，單瓣6片，花萼5-8裂，裂片線形，花冠徑5-6公分，花藥線形，柱頭頭狀，白花在落花前會變為黃色，漿果倒卵狀長橢圓形，有五縱稜，具宿存萼，熟時黃紅色，非常醒目。

分布：分布於華南，中南半島及日本等地，台灣則見於中低海拔闊葉林中，喜生於半陰至向陽處，適應性強。

用途：黃梔花香氣四溢，作庭園植物，木材質地緻密堅固，可供製造農具及雕刻用，根莖葉及果實皆可入藥，具瀉火、清熱、止血、消炎、解毒之效，主治高血壓，動脈硬化等功能，且其花朵可當茶葉之香料，成熟的果實則可提取橙色染料，健康無毒。供各種食品添色之用。

染色部位：果實

簡單趣味 條紋絲巾

　　蠶絲巾的材質，能顯出植物染的鮮明色彩，只要簡單打幾個結，反覆進行染色，就能製作出美麗又浪漫的漸層圖紋絲巾，經過打結染色的絲巾雖然縐縐的，將它保留，不需經過整燙，也別有一番趣味！

Step by Step

1. 在中藥店可買到黃梔子粉，也可買黃梔子粒。

1. 先把黃梔子粒敲碎，放入染盆中。

1. 盆內注水超過染材，以大火煮開後小火煮30分鐘，可以倒出後，再煮2-3次，混合後成為染液。

4. 若要以簡單方式完成一條漂亮的圍巾，首先取來蠶絲巾，以打結的方式分段打緊，泡一下水，擰乾。

5. 投入黃梔子染液中熬煮鮮黃色，立刻釋出，再加入明礬媒染出更漂亮的黃色，順便固色。

6. 取出，待乾燥後，再打幾個段的結，再染色。

7. 將打好結的絲巾投入藍染液中，染色時從絲巾的兩端染起。

8. 以漸層的方式，染出所要的綠色，反覆的浸泡、氧化。

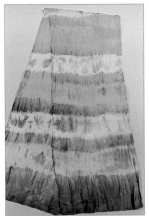

9. 一直染到滿意為止，最後取出洗淨。

10. 打開有結的部份，即呈現浪漫漂亮圖紋。

11. 洗淨、乾燥，作品完成。

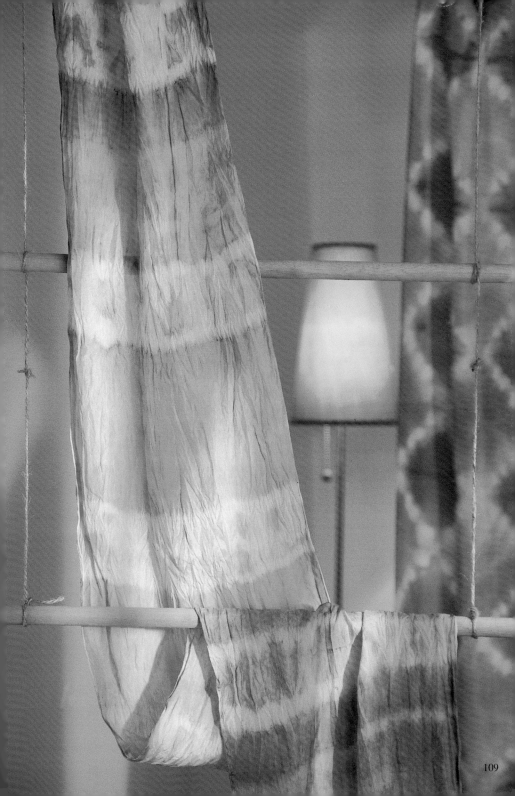

傳統色花草 蠟染棉巾

經過多重的封蠟染色技法來染色，可染出多層次的染色效果，原本只是平面圖紋，經過一次一次的封蠟與染色，可讓圖紋變的更具立體感，就如同傳統花鳥國畫，一筆一畫的細膩工夫，別緻之外極富有珍藏價值。

Step by Step

1.將黃梔子粒敲粹後放入染盆中，注水入內超過染材。

2.以大火煮開後小火煮30分鐘，成為染液。

3.分別將圖案以6B筆輕畫於兩條不同圖紋的長棉巾上，再以蠟封住線條部份。

4.先投入染液中，以無媒染浸泡出黃色。

5.取出待其乾燥後以蠟封住要保留黃色部份。

6.再投入直式圖案棉巾以醋酸鐵媒染後，洗淨、乾燥。

7.第一次封住葉紋，再投入藍液中，取出乾燥後呈秋香色，

8.再以蠟封住第二次葉子部份。

9.然後再投入藍液中，氧化、浸泡，直染到底色呈現深藍，以凸顯黃色的花紋為止。

10. 乾燥後洗淨，退蠟，一條複色長棉巾完成。

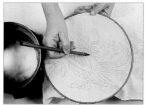

11. 另一條橫式圖紋棉巾同樣先以6B鉛筆畫輕畫圖稿後，再封蠟。

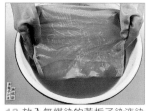

12. 放入無媒染的黃梔子染液染色。取出，待乾燥。

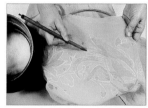

13. 再以毛筆上蠟，封住葉子圖紋。

14. 投入藍液中染色、氧化，只一、二次後出現綠色，待乾燥。

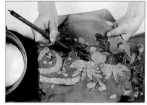

15. 再以蠟封住葉子及其他要保留綠色的部份。

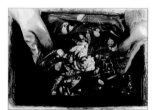

16. 然後再投入藍液中，反覆染色、氧化多次，直到染到接近藍色。

17. 取出洗淨、乾燥。

18. 使用熨斗退蠟後，色彩的層次即呈現主體的圖紋。

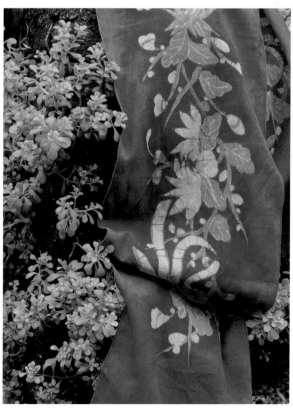

菊花染與藍染

植物染心情記事

菊花是一種耐看又帶些詩意的花，一到秋天"秋來蝦蟹肥"，愛吃又愛在水墨畫裡畫蝦蟹的我，就立刻會想在畫裡加上菊花。

過年期間，我最愛選擇菊花來插，一來滿庭香氣，二來花期維持長久而不易枯萎，這麼好的花，我實在不該取它來當染材，加上自然界賦予植物是提供人類觀賞的價值，不該抹煞。

但是，常看到婚喪喜慶，菊花常成為花海似的被採用，當典禮過後一天就被拋棄，實在可惜，若拿來加以利用，即是最好的資源，不用花錢，卻能得到染色的趣味，又能有環保與資源利用的概念與價值。

菊花

俗名：菊仔、秋菊、家菊、黃菊、茶菊、池菊、節華、黃英、齡草、隱君子、陰成、節華、傳延年。

分類：菊科菊屬

學名：*Chrysanthemum morifolium Ramat. vav sinense Mak.*

英名：Chrysanthemum, Florist's chrysanthemum, Common chrysanthemum.

外形：多年生宿根性草本植物，株高60-150公分，地下根莖能橫生長新芽，莖直立性分枝，基部有木質化現象。單葉互生，厚紙質，卵形至披針形，有粗大羽狀缺刻和鋸齒，葉基心臟形，葉背灰綠色，莖葉均帶香氣。秋冬季開花，頭狀花序，生於莖頂，變化極大，中央多為筒狀花，周圍為舌狀花，外層苞片綠色條形，邊緣膜質，每一小花雄蕊5枚，花藥聚在一起，雌蕊1枚，柱頭3裂，頭狀花序之大小，顏色及小花之數量，形狀與長短等，極富多樣變化。瘦果有稜。

分布：原產於中國及日本，目前為世界各地栽培，品種極多。

用途：菊花主要供作庭園盆栽或花壇栽植，其花莖亦為最常使用之基本花材。此外，自古菊花即為賞玩之花卉之一，古人將它與梅、蘭、竹合稱四君子，民間喜將它充當菜餚，釀酒，入藥及除邪，其全草及花供藥用時，味苦微甘，花具疏肺明目，滋腎益陰，消炎解毒功效，主治感冒發燒。全草可治胃腸炎，目赤耳聾，動脈硬化及淋病等，乾燥菊花可製成菊枕，能提神醒腦。

染色部位：花瓣

清秀氣質 菊花圖紋蠟染絲巾

　　菊花一般給人印象一如文人般高貴淡雅的氣質，我所設計以菊花圖紋來進行菊花染色，這樣不但可以同時記錄染色與染材，菊花染出的顏色能呈現淡黃或較淡的黃綠色，再加上藍染的漸層效果，多了一種清新柔和的感覺。

Step by Step

1.鮮黃的大菊花花瓣解開摘下放入盆內，注水入內超過染材。

2.用大火煮開後，小火熬煮30分鐘，煮好後，用過濾網過濾，取得汁液。

3.先將蠶絲巾以素染方式在染液中熬煮20分鐘。

4.再以石灰媒染出鮮艷的黃色。

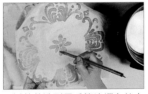

5.以菊花造形用毛筆沾蠟在絲巾上畫出圖紋。

6.再以醋酸銅媒染出綠色色彩。

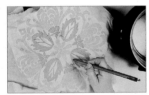

7.待作品乾燥後，用蠟封住要保留綠色的部份及使用紮染紮縫住綠色部份。

8.將蠶絲巾投入藍液中

9.並觀察顏色變化，增加染色與氧化次數。

10.讓絲巾兩端都染成漸層效果。

11.染後洗淨、晾乾、退蠟。

12. 作品完成。

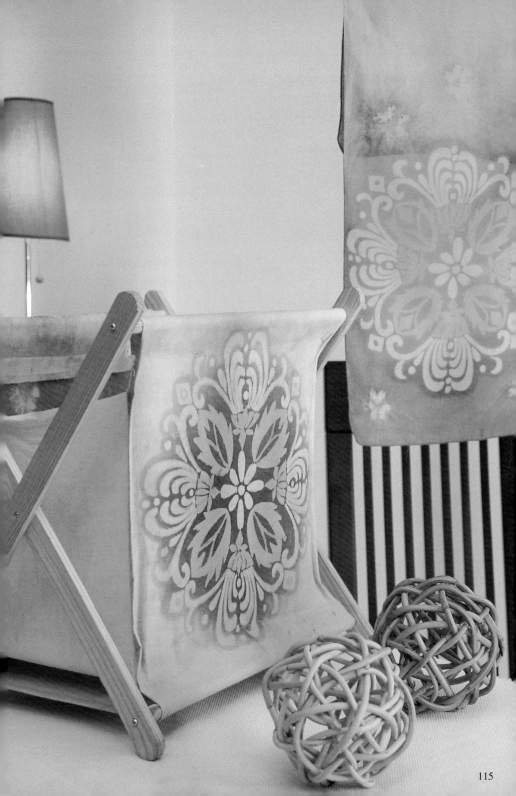

滿庭芬芳 紮染蝶紋置物架

　　將菊花染布製作成實用的置身架，一邊是菊花美麗對稱的圖樣，另一面則是翩翩飛舞的小蝴蝶，獨一無二的生活雜貨，更具生活巧思，植物染走進居家，各個角落都充滿了自然。

Step by Step

1. 鮮黃的大菊花將花瓣解開摘下放入盆內，注水入內超過染材用大方煮開後。

2. 小火熬煮30分鐘後，用過濾網過濾，取得汁液。

3. 先將棉布在液中熬煮20分鐘後，再以石灰媒染出鮮艷的黃色。

4. 以菊花造形用毛筆沾蠟畫於棉布上，

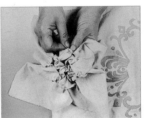

5. 並在另一塊棉布上以針紮染出蝴蝶紋。

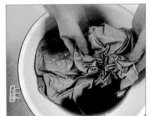

6. 以醋酸銅媒染出綠色色彩。

7. 待乾燥後，再用蠟封住要綠色的部份及用針紮住綠色部份。

8. 將棉布局部沾浸藍染液與氧化次數成漸層效果。

9.菊花圖紋面的漸層染色

10.蝴蝶紋紮縫面染色。

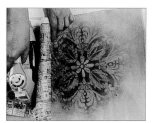
11.染好後，洗淨，待乾燥後，再退蠟。

12.紮染部份也是局部漸層染後，洗淨，乾燥，再用小剪刀小心拆除線。

13.出現一群漂亮的小蝶飛來飛去，別有趣味，再洗淨燙平。

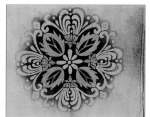
14.菊花圖紋蠟染成品呈現。

將設計好的染布，車縫成置物架，作品完成。

鬼針草染與藍染

植物染心情記事

　　小花漫澤蘭的植物，在中部造成嚴重的災情，它爬在植物上，纏住了許多植物成枯樹，甚至於整個山頭，因此呼籲大家能多多利用它來染色，北台灣還好大概只發現在士林官邸的生態園區。

　　今年我用它來染了四次，永樂服輪社團的植物染課程，最後一次就用它來教學，芥茉綠色的背包與絲巾，算是化腐朽為神奇。但若以生態保育的角度，咸豐草原種是小花，這份野草在自然生態裡有它的功能，但外來品種的大花咸豐草，非常嚴重的危害整個大地，它已佔領了小花的地盤，只要有地的方，就有大花的存在，小花已經慢慢消失了原來的生態。因此，利用植物染色，我們大量來使用大花咸豐草，讓它不要再那麼昂首闊步，神采飛揚，我們也能真正做到「化腐朽為神奇」！

鬼針草

俗名：鬼針草，白花鬼針草，大白花鬼針，大花咸豐草，小花鬼針草，小白，花鬼針，鬼針赤查草，白花婆婆針，婆婆針，同治草，小花丹，小花霧，蝦鉗草，蝦符，符因頭

阿美族語：Karipodot.

分類：菊科Compositae, 鬼針草屬

學名：*Bidens pilosa* L. var. *minor* (Blume) Sherff.

英名：Pilose beggarticks.

外形：一年生草本，莖直立，多分枝，小分枝呈方形，高約30-100公分，冠寬10-50公分，全株光滑無毛，葉對生，紙質羽狀複葉，三至五全裂，長5-13公分，柄長2-6公分，側裂片卵形，頂裂片卵形或三角形，粗鋸齒緣，頭狀花序排列成繖房狀，腋生或頂生，花徑1.3公分，中央的管狀小花呈白黃色，周圍由5-8朵白色舌狀花構成，全年開花，瘦果呈黑褐色狹淺形，前端的宿萼具有倒鉤刺，可附著人畜，以利傳播。

分布：咸豐草分布於亞洲熱帶，本省平地及中低海拔2500公尺以下山區極易見到，最近幾年有蜂農自琉球引進一種大花咸豐草，亦稱大花鬼針草，大白花鬼針，為多年生草本植物，花粉量大，可供蜜蜂採集利用，但因其繁衍力強，已成為平地、路邊野生植物之優勢族群。

用途：嫩莖，葉可供食用，為清涼飲料，在中方面，全株均可入藥，具有活血、降壓、消腫祛風的功用，主治高血壓等，老枝老莖具有消炎、解熱、利尿之功效，亦可治肝病、盲腸炎及糖尿病，鮮葉搗汁外敷，能除腫消腫，雖然全株無毒，但畏寒者勿多用，體質虛寒者久服會引起虛寒性皮膚過敏症。

染色部位：枝葉

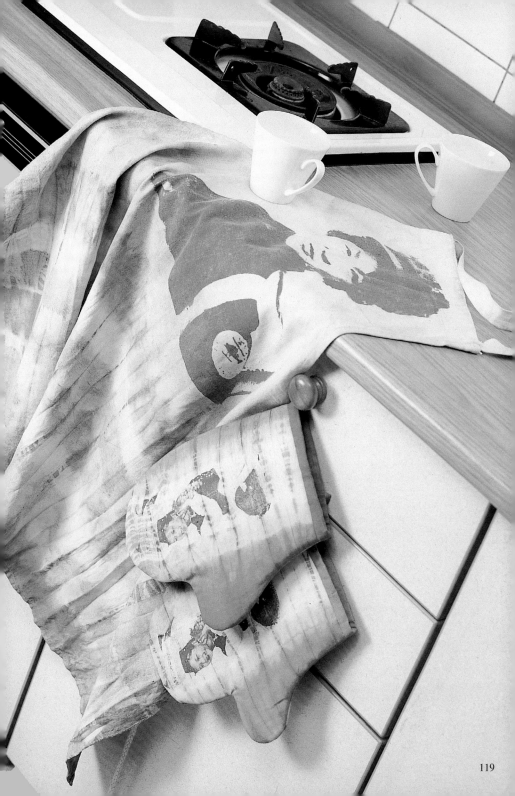

小兒子的大頭照 溫暖窩心圍裙

　　拿出舊圍裙，利用絹版印上兒子—健倫小時候的照片，那模樣真是可愛極了！回想起來真的覺得時間過的好快啊！我的大兒子現在已是任教於高中的生物老師了。

Step by Step

1.將咸豐草整棵用剪刀剪成小段，置於染盆，注水入盆內超過染材，以大火煮開。

2.再轉成小火熬煮30分鐘後，用過濾網取出染材，留下汁液。

3.取來舊的圍裙，圍裙上已利用絹印，刷印花漿印上了兒子小時候可愛模樣的圖像。

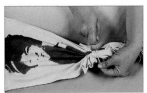

4.將圍裙整件用摺扇形摺成一長條後，局部綁緊。

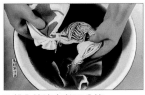

5.投入染液中煮20分鐘。

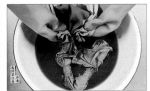

6.再加入石灰媒染成鉻黃色後，洗淨。

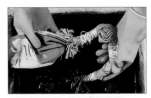

7.將靠近綁線部份局部綁緊。

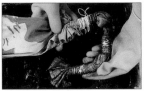

8.投入藍液中，氧化、浸泡。此時黃色部份呈現出綠色，染至滿意的綠色為止，取出洗淨。

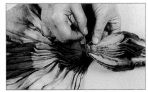

9.解開綁線，綁黃色、白色條紋同時出現。

10.搭配印上可愛照片，舊圍裙變成一件別出新裁的新圍裙。

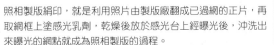

Tips ●●●

　　照相製版絹印，就是利用照片由製版廠翻成已過網的正片，再取網框上塗感光乳劑，乾燥後放於感光台上經曝光後，沖洗出來曝光的網點就成為照相製版的過程。

注意：印完後一定要用吹風機乾燥或用熨斗熨過，固定顏色。

小女兒的甜蜜笑容 愛心防熱手套

　　為配合圍裙，以同樣方法在二片布上印上了女兒小時候在蘭陽舞蹈團表演的可愛照片，再縫製成手套。目前我的女兒在美國蜜西根大學裡擔任網頁設計師。圍裙與手套成為一系列作品，這是身為母親最心愛的物品，我將會永遠保存並隨時使用。

Step by Step

1.先煮染液：將咸豐草整棵用剪刀剪小段，置於染盆，注水入內超過染材，以大火煮開。

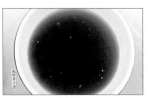

2.轉成小火熬煮30分鐘後，用過濾網取出染材，留下汁液。

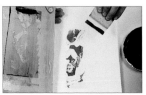

3.拿女兒小時候可愛照片，先在絹上製好版，再以印花漿將圖像刮印上去。

4.分別在二片布上各印二邊。

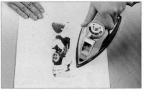

5.以熨斗熨平乾燥。

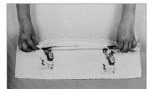

6.再以摺扇形摺好。

7.將防染的部分綁緊。

8.投入染液中20分鐘後，再加入媒染鹽化一錫染成鉻黃色。

9.再綁緊黃色要防染的部分。

10.投入藍液中，浸泡、氧化，反覆到成為綠色。

11.染好後，洗乾淨，晾乾。

12.再以熨斗整燙。最後，裁剪成手套形狀，車縫製成隔熱手套。

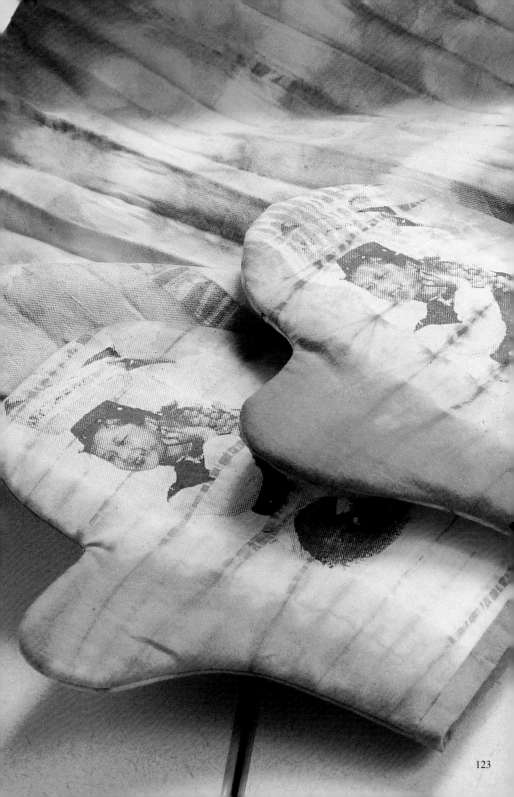

月橘染與藍染

植物染心情記事

　　綠色在植物染色中，除構樹外，就屬月橘最能染出漂亮的綠色系，若在加入藍色系，以縐染方式來完成，那不正是青蛙背上的顏色嗎？家裡的沙發上正好有隻學生送我的布青蛙，慵懶的趴在那兒，它可是我的抱枕，也是我的靠背枕，平常在客廳就是看家的裝飾蛙，當我回到家，它便成了我的好夥伴。

　　於是我將月橘染成的各種藍綠色染布，裁剪縫製成了大大小小的青蛙，而第一個看到這些布青蛙的是本書的執行編輯小P，她興奮的說著想要趕快做一隻布青蛙來抱抱！看來這可愛的布青蛙已深入民心。其實筆者愛蛙成癖，凡家中所有收藏飾物都以荷為造型，並以「荷香居」為名，而青蛙正是在荷池中活躍的生命。

　　因此，當我海外教學也不忘以收集青蛙為樂，不管美加或歐洲地區，回程滿滿的行囊都會爬出一隻隻各種不同材質與造形的青蛙，同行的老師就屬鄧公國小郭主任與藝術學院王主任最能協助我找到不同的青蛙。直到86年參加歐華年會在英國伯明罕，看到到處都是青蛙的商品，於是投降，不再收藏，真的多得收集不完，還是自己製作青蛙樂趣多多唷！

月橘加各種媒染染劑的顏色變化

無媒染　明礬

石灰　醋酸銅　鹽化一錫　醋酸鐵

月橘

俗名：七里香、八里香、十里香、四時橘、四季橘、石柃、石芬、石松。
分類：芸香科Rutaceae，月橘屬。
學名：*Murraya paniculata (L.) Jack.*
英名：Jasmin orange, Common Jasmin orange.
外形：常綠灌木或小喬木，全株光滑無毛，嫩枝被有毛茸。一回奇數羽狀複葉，長8-15公分，小葉通常3-7枚，柄長0.1-0.2公分，幾無柄，呈互生狀，葉呈卵形至倒卵形，革質長2.5-5公分，寬1.5-2.5公分，葉端鈍或漸尖，基楔形，全緣，葉面平滑，表面具光澤，羽狀側脈3-6對。繖狀花序頂生或腋生，花白色，單瓣5片，排列成覆瓦狀，長橢圓形，長1-1.2公分，具濃郁芳香，花冠徑1-1.5公分，萼片5枚，基部合生，約1公分長。雄蕊10枚，不等長，花絲光滑無毛，子房2室，每室1枚胚珠。果實為球形或卵形之漿果，成熟時紅褐色，長1-1.2公分，有香氣。
分布：月橘分佈於亞洲熱帶地區，台灣全島低海拔地區陽性山麓及路旁可見。
用途：由於其具撲鼻之清香，常植為庭園及校園中之盆栽或綠籬，其木材質地緻密堅硬，可製為手杖、刻印及各種農具，葉可敷治瘡瘤，能止痛消腫，且為胃腸妙方及婦科良藥，而其花及成熟果實可供食用。
染色部位：枝葉

風姿綽約 月橘絞染絲巾

　　月橘染的綠色系，是青春的顏色，雅而不豔，再搭配藍染呈現更多層次的綠，而不論淡綠、青綠或深綠，都讓人有溫柔敦厚的感覺。

Step by Step

1.將月橘枝葉以剪刀剪成小段，置於盆內。

2.注水入內超過染材，以大火煮開後，轉以小火熬煮30分鐘後。

3.用過濾網取出染材，留下月橘汁液。

4.將布輕鬆放下，再順手均勻的抓起成圓球後綁緊。

5.先以無媒染浸染20分鐘後，取出，再以醋酸銅媒染成綠色後，再投入藍液中反覆浸泡、氧化到所要的顏色。

6.打開，看看效果是否滿意，若不滿意可以重綁、再染。

7.若滿意後就可乾燥、整燙，完成一條浪漫的縐染絲巾。

荷香畔聽蛙鳴唱 縫布小青蛙

月橘染色與絞染紋路好似青蛙背上的青綠色，我愛荷也愛青蛙，利用植物染布來製作可愛的布青蛙，讓它們陪伴我，齊聲唱出荷香歲月的一首歌。

Step by Step

1. 將月橘枝葉以剪刀剪成小段，置於盆內。

2. 注水入內超過染材，以大火煮開後，棹小火熬煮30分鐘後，用過濾網取出染材，留下汁液。

3. 準備好兩塊大布，分別將布攤開後，輕鬆放下，再順手均勻的抓起成圓球後綁緊。

4. 先以無媒染浸染20分鐘後，再以醋酸銅媒染成綠色，再投入藍液中浸泡、氧化成所要的顏色。

5. 解開，再綁，直到染成花紋類似青蛙背紋就完成，再將布乾燥、整燙。

6. 另一球投入加石灰的媒染液中媒染。

7. 染成黃色，做成青蛙內部肚子的顏色。

8. 晾乾後，將布裁剪兩片青蛙的形狀。

9. 車縫成可愛的青蛙擺飾或製成抱枕、小型青蛙，可當做兒童的安全玩具。

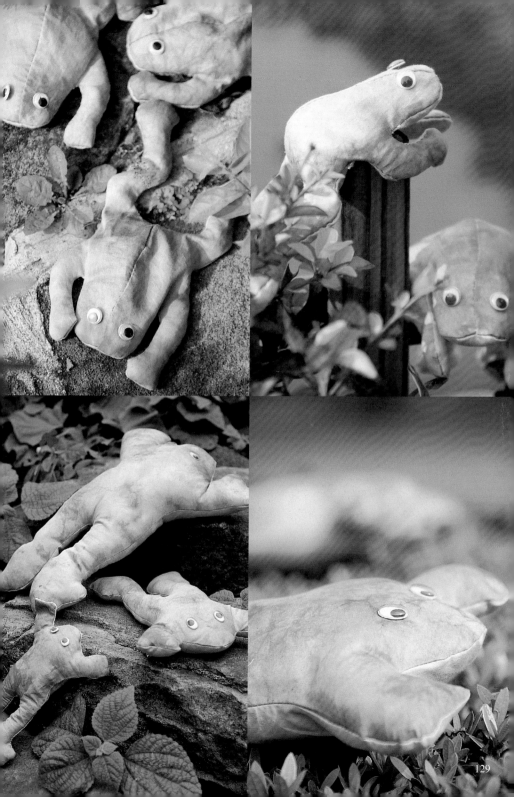

楓香染與藍染

植物染心情記事

　　兩度前往加拿大巡迴教學植物染及邀請展，第一次全加巡迴到最後一站已快到魁北克，出產大龍蝦，品嚐美味海鮮，過癮極了。第二度在溫哥華與多倫多的示範教學超過上百人，對當地景觀印象最深刻的就是到處都是楓紅的楓樹及楓樹的產品。

　　聖心女中校園裡的楓香，雖未變紅，但卻變成各種黃，煞是好看。每天上課必須經過幾處楓樹林下，總覺得楓樹葉造形的確漂亮，尤其在日初太陽透過樹稍，剔透的黃綠葉那種美，完全不同於加拿大的楓紅。

　　台灣地區平地裡的楓香不易紅，是因為樹葉本為綠色，所含葉綠素65%，類胡蘿蔔素29%，花青素6%，但因成長的關係，到了某一季節養分由莖部吸收後，類胡蘿蔔素多就呈黃或橙色，花青素含量多就呈紅色，若由細胞內單?氧化後就成為枯葉的褐色。於是我將每日看賞楓香的感情，用染色轉換製成杯墊，化為永恆。

俗名：楓樹、香楓、楓仔、楓仔樹、靈楓、路路通
分類：金縷梅科Hamamelidaceae，楓香屬
學名：Liquidambar formosana Hance
英名：Fragrant tree, Formosan sweet gum, Formosan gum
外形：落葉大喬木，高可達30公尺，樹幹直，幼株之樹皮呈灰褐色，且有縱向粗糙深溝裂。單葉互生，叢生枝端，掌狀裂葉形，3裂成三角形，也有5裂的細鋸齒裂緣，長7-15公分，寬6-8公分，紙質，葉面光滑無毛，具葉柄5-7公分長，亦具托葉。花單性，雌雄同株，雄花為密集頭狀花序成短總狀排列，雌花集合成頭狀花序單生，花柱2枚，花淡黃色，無花被，惟具刺狀小鱗片。蒴果褐色，互相癒合成球狀聚合果，直徑2-2.5公分，連刺狀之外徑約3.5公分，種子橢圓形，長0.7公分。

分布：分布於我國大陸華南地區、海南島、越南及韓國南部，本省平野至2000公尺的原野山區皆有分布，中部地區尤多，喜生長於次生林或河流邊之向陽環境，屬陽性樹種，不耐陰。

用途：楓香除了可供庭園樹及行道樹外，木材可供建築、薪炭，亦為香菇培養用材，樹脂可治皮膚病，也是優良口香糖原料，嫩葉則可敷腫毒，治創傷。

染色部位：葉

楓香

楓香加各種媒染劑的顏色變化　無媒染　明礬　石灰　醋酸銅　鹽化一錫　醋酸鐵

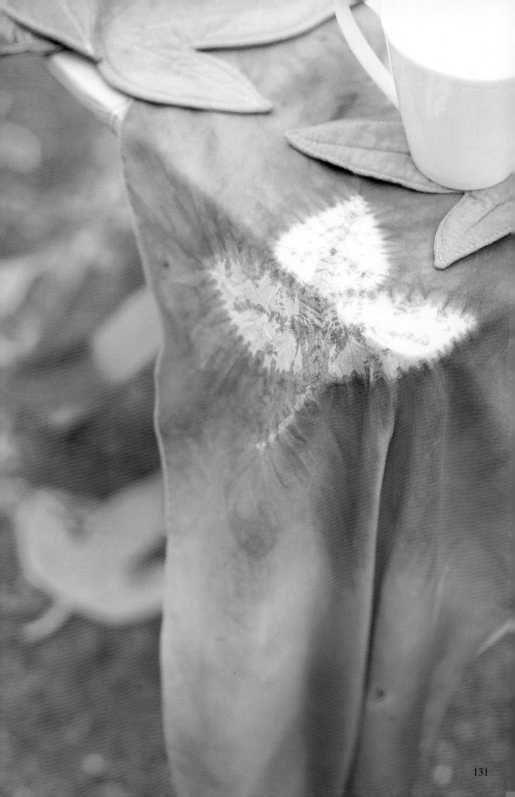

秋意濃 楓香染絲巾

　　很喜歡楓香葉的形狀，也喜歡它的變化多端的顏色，更喜歡每天經過楓樹林時那種清閒悠然的感覺，在日初時，太陽透過樹梢篩落下來，看到葉子呈現晶瑩剔透黃綠紅褐的那種美，簡直無法言語，只剩下滿滿的在心底的笑容。

Step by Step

1.取楓葉置盆內注水超過，大火煮開後小火熬者30分鐘。熬煮後，取出葉子留下汁液。

2.在蠶絲巾畫好楓葉由樹上紛紛落下的情境，畫出外形。

3.葉形摺雙後，分別以平針縫好，再拉緊，綁成一束以防染。

4.再加入洋蔥皮染液加溫後，可媒染成黃橙色，洗淨，乾燥。

5.以不同方法來縫，只縫單一楓葉外形，並拉緊綁牢。

6.染過一次在縫綁防染，楓葉圖紋將會呈現多層次的色調。

7.加入醋酸銅媒染。顏色會漸漸染深。取出洗淨，待乾燥。

8.再一次縫單一楓葉外形，並拉緊綁成一束。方法同步驟6。

9.縫綁好後，投入藍液中局部染色。

10.反覆浸染、氧化後，洗淨，乾燥。

11.用小剪刀小心的剪開綁線。

12.美麗的楓葉圖紋出現了，熨燙平整，抽象的複色染絲巾完成。

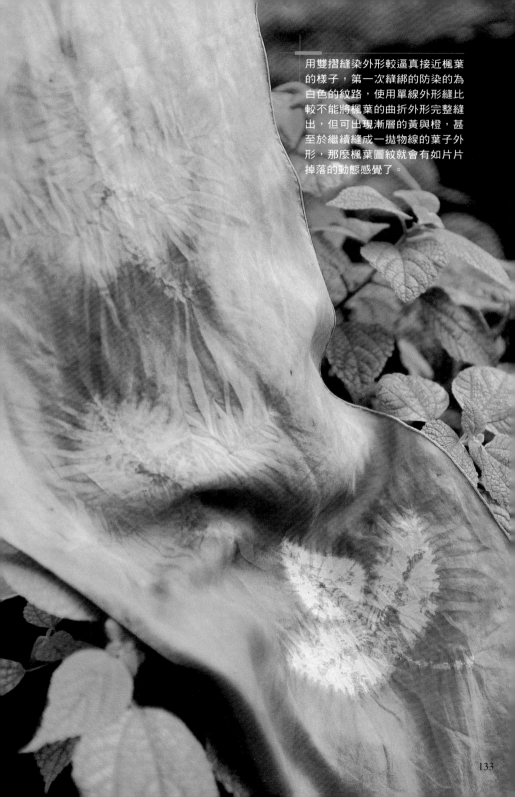

用雙摺縫染外形較逼真接近楓葉的樣子，第一次縫綁的防染的為白色的紋路，使用單線外形縫比較不能將楓葉的曲折外形完整縫出，但可出現漸層的黃與橙，甚至於繼續縫成一拋物線的葉子外形，那麼楓葉圖紋就會有如片片掉落的動態感覺了。

落葉翩翩 楓葉造型杯墊

以遊戲性質將楓葉杯墊局部染色，只要腦海中有著秋天楓香的各種狀態，就可自由的染出各種創意的效果，非常有趣。

Step by Step

1.取楓葉置盆內注水超過染材，大火煮開後小火熬煮30分鐘。

2.熬煮後，取出葉子，留下濃濃的汁液。

3.取楓香葉在棉布上描邊，並剪下楓葉形狀。

4.在兩片葉形棉布中夾以超薄海棉，一起車縫成，完成楓葉造形，並車縫壓出葉脈。

5.完成多片白棉布葉形杯墊，待備用。

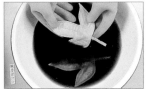

6.將葉形杯墊投入染液中熬煮20分鐘。

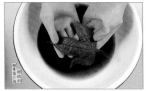

7.分別以明礬、石灰、鹽化一錫，來進行媒染。若加入醋酸銅媒染後，顏色較深。

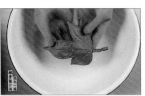

8.若加入鹽化一錫後，顏色變淡，明度變高，但彩度沒變。

9.將染液中加入少量洋蔥皮汁液後，再染色，再媒染，此時顏色轉黃，彩度升高。

10.再投入藍液中浸泡、氧化，會出現很漂亮的綠色。

11.也可局部染成漸層效果，更別緻，就像綠葉漸枯。

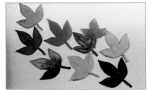

12.染色完畢洗淨，晾乾，作品完成。

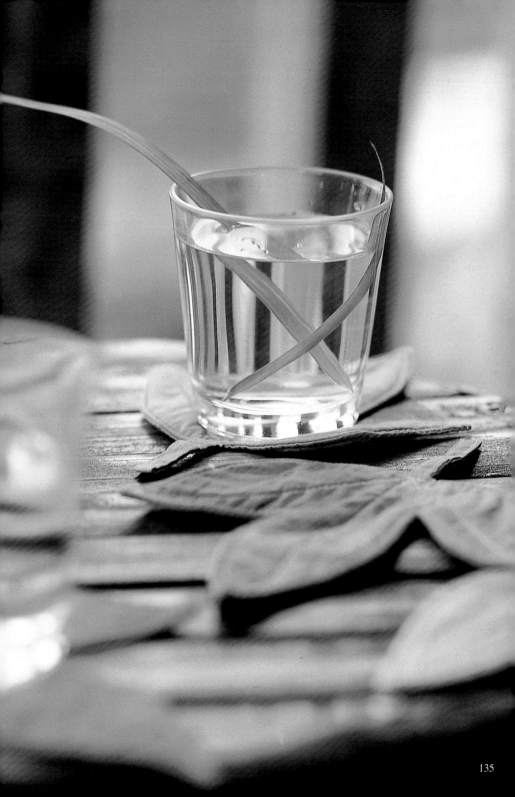

茶葉染與藍染

植物染心情記事

　　台灣在150年前就以福爾摩莎烏龍茶的名號行銷全世界，難怪台灣喝茶的人口密度這麼高，我們家老公就是最代表性的例子，他嗜茶如命，不可一日無茶，每天三大壺，40年如一日，而且喝的絕對是上等烏龍，雖然經常忙於工作應酬，但至今身材保持良好，看來都是拜茶之賜了。

　　另外要特別感謝兒子，他每天將爸爸泡過的茶葉收集來並且曬乾，如今有一大桶，讓我隨時能取來再利用。好茶縱使是殘液，仍是香味撲鼻，因此我也喜愛將這好茶葉的染液染成絲巾饋贈朋友，相信收受這份禮物者不會嫌棄我用的是殘液，應該會誇讚我利用殘渣來染色的巧思。

　　茶是含有單寧酸的植物，它不但能與藍染搭配，染出近年來最摩登的色彩，更可以加入鐵媒染染至黑色呢！在此也順便提醒大家，除非您是非常喜歡黑灰系的顏色，否則就不要使用鐵鍋來做為煮茶葉的染鍋，這樣所染成的作品可會是彩度很低的喔！

茶葉	
俗名：茶樹。 分類：茶科Theaceae 學名：*Camellia sinensis (Linn)* 英名：Tea plant, tea bush 外形：常綠灌木或小喬木，高2-6公尺，單葉互生，闊披針形、長橢圓形或倒卵形，葉薄革質，長4-10公分，寬2-4公分，葉端銳，急尖或短突尖，葉基漸狹，細鋸齒緣，葉面平滑，濃綠色，偶有細毛，綠色羽狀側脈8-10對，具0.3-0.8公分長葉柄，無托葉。秋冬開花，短聚繖花序，單頂叢生，花冠白色，單瓣5片，具芳香，花冠徑2.5-3公分，雄蕊多數，花柱3裂，子房3室有毛，花萼5片，	花梗長0.6-1公分。蒴果扁壓球形，褐色，具三淺溝，種子近球形。 分布：原產於我國大陸長江流域及以南地區與日本，印尼、尼泊爾、中南半島等地引入栽培，台灣則從低海拔丘陵至海拔1500公尺山區都有種植。 用途：原產於中國之茶最早被當成中藥使用，具強心、防蚊牙，降低血壓及促進新陳代謝的作用，根能清熱解毒，現主要以茶做為飲料，種子榨油可食用。 染色部位：茶葉渣的再度利用。

茶香書香 蠟染布書套

　　茶香味濃郁又清香，在熬煮的過程茶香四溢，聞茶香比喝茶香更濃、更沉，若能在夜裡，泡上一壺好茶，讀上一本好書，一定很棒！將茶香帶進書裡，讀書時就能聞見茶香，有滿室的書香茶香相伴，讓人倍感幸福溫馨。

Step by Step

1. 將曬乾的烏龍茶葉渣置於盆內，加入多一倍的水，以大火煮開後，轉小火熬煮。

2. 隨時查看，若茶色素已出，就可停火，用過濾網撈起茶葉，再直接加入未煮過的茶葉渣，一再反覆，煮到整鍋染液的茶色如新泡的濃度。

3. 取一塊比書本大的棉布，將蜜蠟加溫後，用毛筆沾蠟在棉布上書寫「茶香 書香」的字樣，封蠟後，先浸泡入冷水中，再投入染液中浸染。

4. 再加入醋酸銅媒染，可得到很穩重的褐茶色，但為了增加趣味以局部浸染，會有不規則的染色面。

5. 棉布的另一邊投入藍液中浸染，氧化出渲染效果。

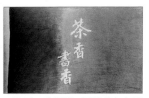

6. 洗淨，乾燥後，再將棉布上下舖報紙，以熨燙退去「茶香 書香」的蠟。

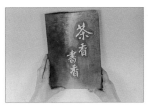

7. 車縫成書套，套入珍藏書本保護，作品完成。

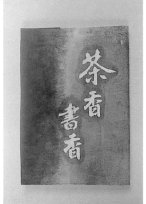

Tips

將泡過的烏龍茶收集來並充分曬乾，當染材就必須重新加入多量的水來熬煮，茶葉泡水會膨脹，我們可以分批熬煮，煮到所需要的染液濃度。

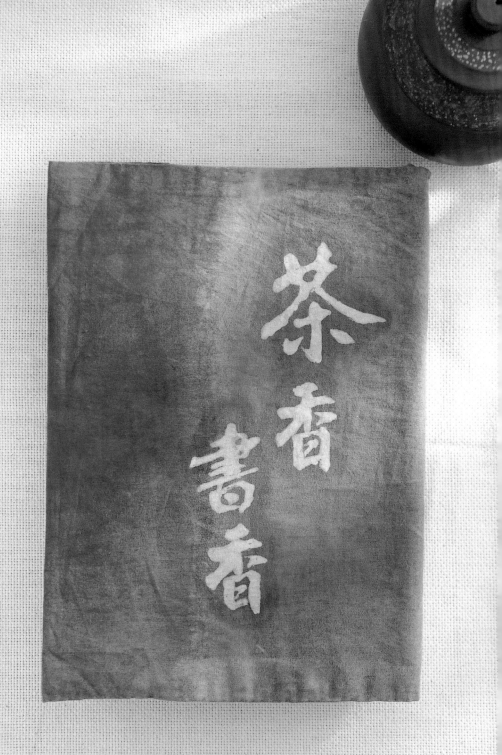

色香俱全 夾染方巾

　　用茶葉來染色不但環保，染色效果又好。茶葉染棉布，可置於茶几上成為茶墊，既好看又不怕茶汁沾染到桌子，或是放入竹籃中當做放置小餅干的襯布。沉穩的顏色製作成家飾布非常適合，不時飄出茶香，能趕走怪味、除臭，讓居住環境時時清香宜人。

Step by Step

1.將曬乾的烏龍茶葉渣置於盆內，加入多一倍的水，以大火煮開後，轉小火熬煮。

2.隨時查看，若茶色素已出，就可停火，用過濾網撈起茶葉。

3.再直接加入未煮過的茶葉渣，一再反覆，煮到整鍋染液的茶色如新泡的濃度。

4.取方巾一塊，以對折後再三等份對摺。

5.取兩片木板，以斜放上下夾住並綁緊。

6.投入染液中加溫20分鐘後取出，再加入石灰媒染。

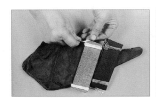

7.拿來另兩片木板再夾住染布。

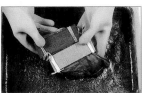

8.再投入藍液中染色。

9.反覆浸泡，氧化。

10.染出局部的藍色之後，取出洗淨。

11.分別解開綁線，出現兩種不同色彩的變化。

12.晾乾後，將染布燙平，作品完成。

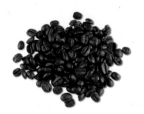

咖啡渣染色與藍染

植物染心情記事

冬夜裡，喝咖啡滿室溫香，若在孤燈下爬格子，有此燈罩，您不用喝咖啡也會因燈的熱度，讓香氣四溢，滿室溫馨。

咖啡色與藍色的搭配，使我想起2002年暑假二個月的海外教學，這次定點大半在紐約，就住在曼哈頓區第二大道，每天早上起來晨跑或上課走路，必經過中央車站(Center Station)，也常常在第五街與時代廣場(Time Square)停留，這是頂尖的流行資訊場所，櫥窗裡出現全部是咖啡色、褐色與藍、牛仔的搭配，起初很不適應，但後來卻愈看愈漂亮，這種配色實在是以往從來沒想過的，如今成為頂尖的流行配色，實在是我們學美術的人意想不到的。

筆者所用的咖啡粉是印尼峇里島買回的焦咖啡，因已過期，色彩沒有其他咖啡色好。本單元做這二件作品，腦海裡在紐約教學的一幕幕重映眼前，火車站前的921照片仍擺著，被清空的雙子星底座乾乾淨淨，紐約人仍是匆匆，但這些色彩已經默默的反映了他們在苦難中的堅強。

<div style="border:1px solid">

咖啡

俗名：阿拉伯咖啡、荷蘭咖啡、咖啡樹。
分類：茜草科Rubiaceae，咖啡樹屬Coffea.
英名：Coffee
外形：常綠灌木或小喬木，高2-10公尺，主枝直立向上，側枝水平伸展，葉長橢圓形，全緣帶微波，對生，托葉著生於節上兩葉柄之間。花小，花冠盆形，白色，5瓣，筒長0.5-1.2公分，帶有特殊芳香，簇生於側枝葉腋間，花柱絲狀，柱頭2裂，花期自12月起，每逢下雨後10-14天就開花，花後6-7個月果

實成熟，果為漿果，成熟時呈紅色，種子角質，青綠色。
分布：原產於東非阿比西尼亞，目前台灣的咖啡由馬尼拉引進，栽植於本省中南部。
用途：種子供作咖啡飲料之原料，具健胃及興奮神經之功能，而其種子亦可入藥，可作為局部麻醉劑、興奮劑及利尿劑。
染色部位：咖啡渣

</div>

咖啡渣加各種媒染劑的顏色變化　無媒染　明礬　石灰　醋酸銅　鹽化一錫　醋酸鐵

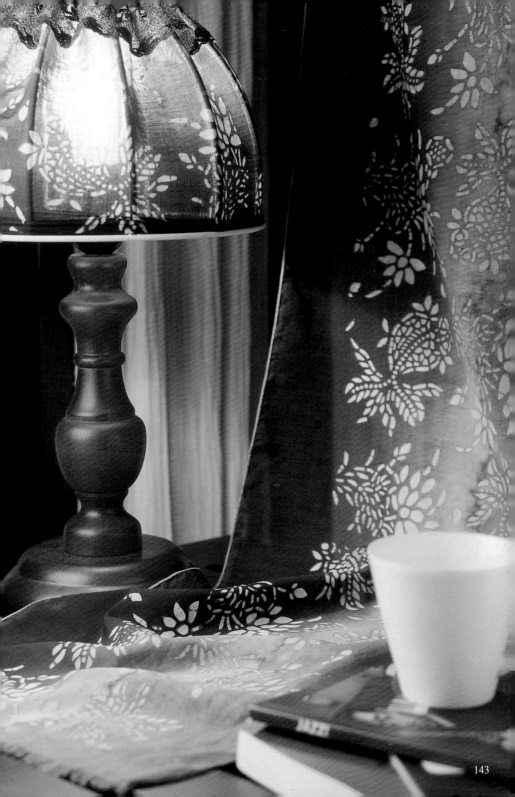

古樸新潮 糊染棉巾

　　愛喝咖啡的人可不少，穿著藍色牛仔褲是越來越普遍。咖啡加藍，一種古樸與現代的結合，卻又是那麼的恰到好處，搭配著棉巾，傳統中帶有新潮的帥氣！

Step by Step

1. 取過期咖啡粉或收集咖啡渣。

2. 熬煮出濃度高的染液，並過濾乾淨備用。

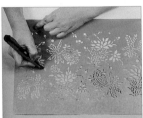

3. 取柿紙將傳統吉洋紋以美工刀刻出陰紋。

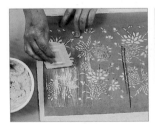

4. 將糊染糊刮於長棉巾上。

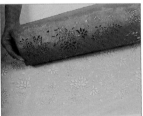

5. 刷好之後，移開柿紙並等待糊完全乾燥。

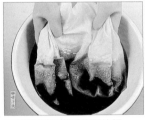

6. 再將棉巾以橫式漸層染好。

7. 再加入石灰媒染出所要的咖啡色。

8. 另一邊同樣分別以藍液浸泡、氧化，並橫式染色，並讓兩個色彩交融成漸層效果。

9. 乾燥後，將糊剝除即出現白紋，洗淨後，乾燥、整燙，棉巾完成。

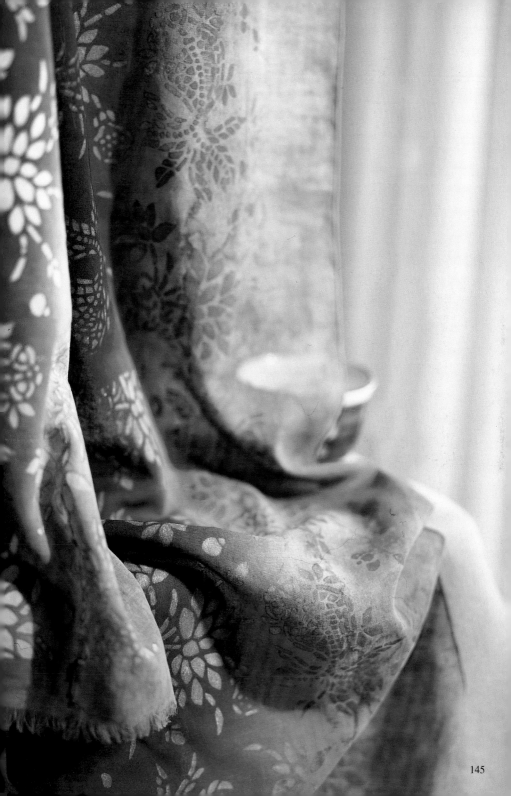

濃郁咖啡香 冬夜裡的溫暖檯燈

　　咖啡染布所縫製的燈罩，古意溫馨，燈泡所發出的熱能散發出咖啡的芳香。充滿古樸風味的一盞燈陪伴我在冬夜裡，雖然還有一點心事，卻能感覺非常溫暖。

Step by Step

1. 收集咖啡渣，熬煮出咖啡染液，並過濾乾淨。

2. 將一塊棉布以糊染、漸層染方法染出咖啡染與藍染，備用。

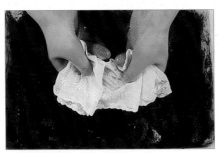

3. 將繡花蕾絲放入藍液中染色。

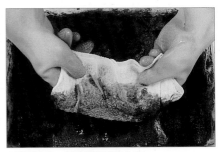

4. 漸層染色，染液漸漸吸附上去。

5. 染色後皆洗淨、晾乾。

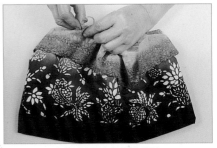

6. 再將染好的蕾絲與棉布車縫成燈罩。

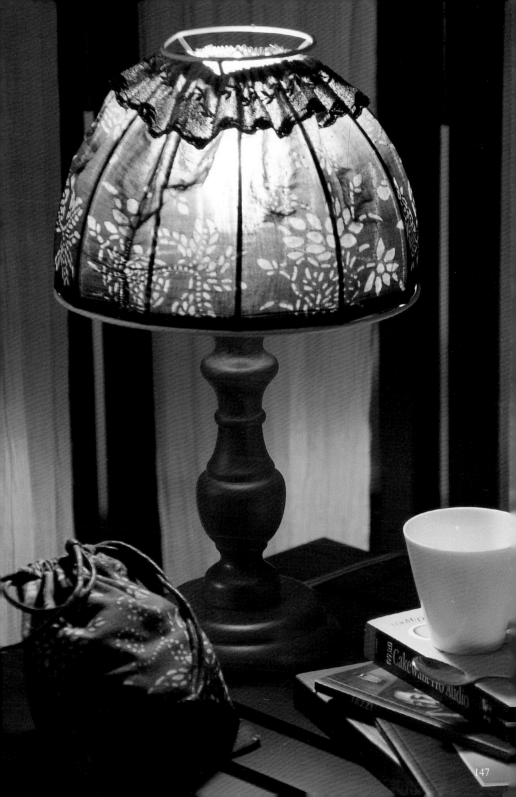

栗子染與藍染

植物染心情記事

暑假期間，擔任僑委會派海外文化教師，赴美加與歐州教學近10次，大部份的教學區都選擇在環境優美的郊區，每次課程中有很多留連在大自然環境中。印象中，最常看到松鼠，尤其清早起來晨跑，幾乎都與松鼠捉迷藏，看著牠抱著栗子在啃食，兩顆門牙喀啦喀啦的就覺得相當好玩。所以只要一提到栗子，就會聯想到當時看見的松鼠。

外國的朋友告訴過我，可以使用栗殼來染毛線，染出的顏色非常漂亮。我也特別喜歡栗色，曾經在英國折價時花了10英磅買了一雙栗色的Clark鞋 ，因為非常喜歡，到現在跟著我邁入第六年了呢。

栗殼在冬天容易取得，可大量收集，若 是其他季節就必須慢慢收集累積，但栗殼不易壞，可以保存期限較長，而這一次我也是用了去年漸漸收集來的栗殼來染色的。家庭主婦想「化腐朽為神奇」，其實是輕而易舉，只要願意動手開始染，您一定也能成為染色高手。

栗子

俗名：栗子、栗、栗、毛栗、毛板栗、魁栗、瓦栗子樹。
分類：殼斗科 Fagaceae，栗屬。
學名：*Castanea mollissima Blume.*
英名：Chinese chestnut.
外形：多年生落葉喬木，嫩枝有毛，單葉互生，長10-20公分，寬4-7公分，呈卵披針形或長橢圓形，紙質，葉端漸尖，葉基鈍，芒鋸齒緣，葉面綠色平滑，背面則有白色毛，呈灰白色，羽狀側脈15-18對，具3-5公分長葉柄，亦有托葉。春季開長穗狀黃綠色花，雌雄同株，雄葇細長、直立，雌花單頂叢生，雄花呈葇 花序，花單瓣六片，花冠徑0.4-0.5公分，果穗成針球狀，有硬長絨毛，總花苞於成熟末期裂開。果實為堅果即為「栗子」，1-3個，濃褐色，有光澤，包藏於刺球狀之殼斗(總苞)中。
分布：原產於我國大陸及韓國，目前各地栽植。
用途：板栗主要以其果實「栗子」為食用部位，含鈣、磷、鐵、菸鹼酸及維生素B1、B2和C，此外此樹皮亦含鞣質，可作為染料之用。
染色部位：栗子殼

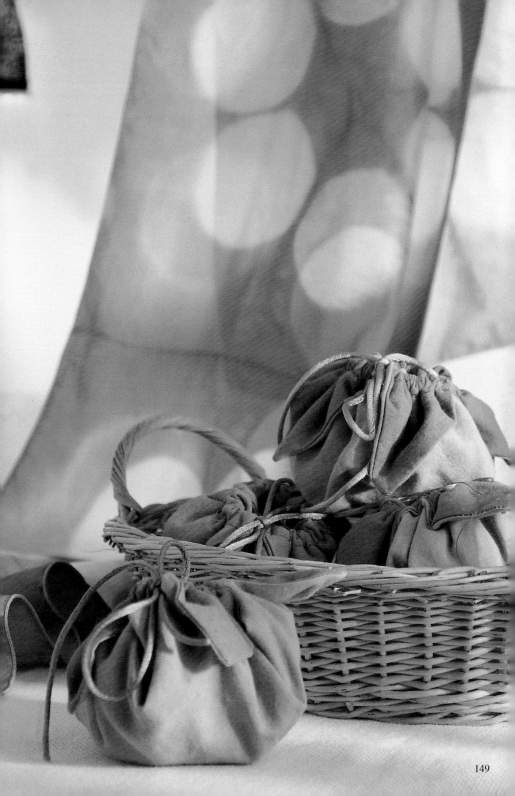

小巧可愛 栗子袋

經過栗殼染後再加以不同的媒染劑染色，可以變化出更多不同層次的顏色，再加以藍染，又能帶入一些暗綠色系的感覺。栗子殼染色，於是我也設計製作成栗子造型的小提袋，小巧可愛又精緻，不管收藏、擺飾，或是裝入小禮物致贈親友，都是不錯的選擇。

Step by Step

1. 剝完的栗殼請勿拋棄，它是絕佳的染材。

2. 置於染盆內，注水超過染材，以大火煮開後，小火熬煮30分鐘，用過濾取出染材留下汁液。可萃取2-3次。

3. 熬煮完成的栗殼汁液。

4. 將棉布投入染液中染色，以無媒染浸泡20分鐘。

5. 陸續以石灰、醋酸銅、鹽化一錫與醋酸鐵，媒染成各種顏色。

6. 染後為栗子的顏色。

7. 再加入彩度較高的洋蔥皮汁液，浸泡後，再媒染成彩度稍高褐色系。

8. 再放入藍液中，此時呈現出綠褐色系列，為此作品中所要製作的布栗子蒂頭的顏色。

9. 染後為蒂頭的顏色

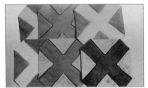

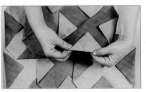

10. 分別將不同二片顏色接縫在一起，並在四周摺角後，留下一公分左右，車縫成穿線的部分。

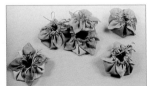

11. 縫好後，穿過中國結線，將它拉緊，就成為縮小版的柿袋，稱它是小栗袋好了。

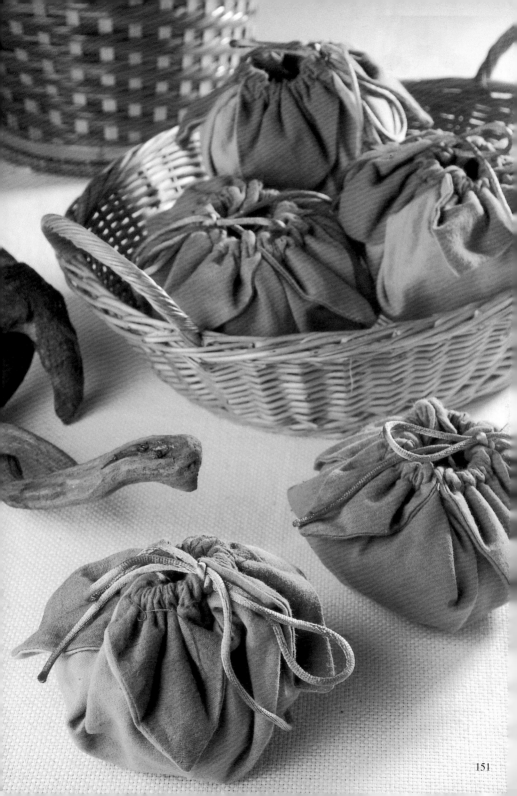

團圓雙喜 複色夾染絲巾

以圓形木片夾染而成，設計夾染成有趣的雙圓層疊的圖案，可以看見 白色、栗色、藍色等重疊色彩的變化。

Step by Step

1.剝完栗殼置於染盆內，注水超過染材，以大火煮開後，小火熬煮30分鐘，用過濾取出染材留下汁液。可萃取2-3次。

2.以羃絲巾左右五次對摺後，以中心點前後摺成三角形。

3.取圓形木板二片，以三角形的尖角處二片上下對好，再用兩雙筷子上下夾緊。

4.放入染液中煮20分鐘後，以醋酸銅媒染成深古銅色，取出洗淨

5.解開綁線，可以看到白色圓形明顯露出。

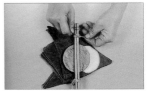

6.再移動一點位置，重新再用筷子左右夾緊，綁好。

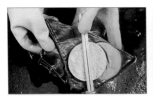

7.投入藍液中，浸泡，氧化，反覆染色。

8.反覆染色、氧化，直到染成較深的藍色。

9.再取出洗淨殘液，解開綁線。

10.保留的古銅色與藍色出現。

11.令人意想不到的效果，展現出獨特技巧與別出心裁。

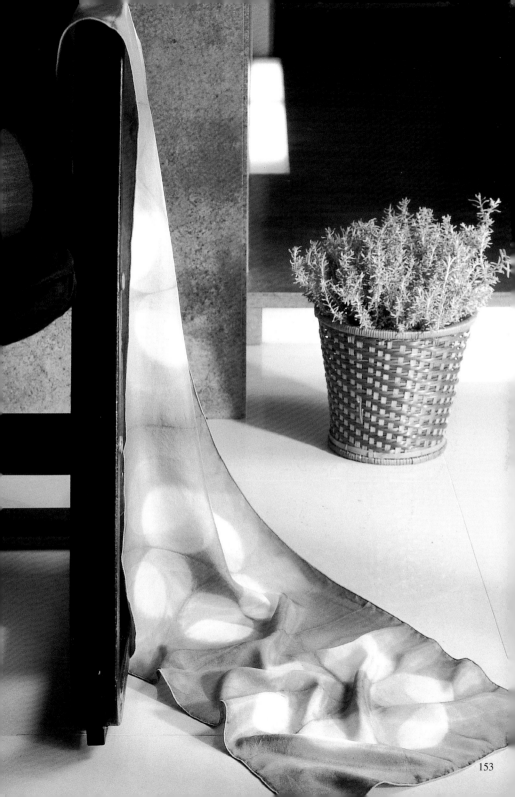

黑豆染與藍染

植物染心情記事

很多人一提到黑豆第一個反應不外乎是：「黑豆是好東西。」無論是唐代的「本草拾遺」，或明朝「本草綱目」都認為黑豆能夠養顏美容，有人甚至深信每天生吞黑豆，可以抗老延年，效果之神奇，簡直可以成為豆類的「黑珍珠」。

這麼好的東西，相信每個人都有機會吃，若喜歡吃，您也會愛上染色的，因為黑豆染的紫色系與紫紅色系的確非常漂亮，在棉上與在蠶絲上都有很大的不同，您一定會愛上它，那麼您的外在與內在都會很美哦！

絲巾透過摺法是最可以表達簡單、有變化絞染，但要絞得漂亮，就必須有技巧；想起在南投災區中寮鄉永平村上課時，有天突發奇想與中寮媽媽們商量訂出八種染法的名稱，大家都可以很順手的綁出很美的圖案，當時首列的第一種方法就是本單元的稱為「萬無一失法」，的確，大家都絞得很快樂，而成品都有如星光閃爍！

黑豆	俗名：烏頭，黑大豆，枝仔豆，黃豆，大豆，毛豆。 分類：蝶形花科（豆科Leguminosae），大豆屬。 學名：*Glycine max (L.) Memil (G.soja Hort.* 英名：Soya Bean (Vegetable soy bean) 外形：一年生半蔓性草本植物，直立性株高0.5-0.6公尺，莖堅硬、細長，全株密被褐色粗毛，三出複葉互生，頂小葉卵形至狹卵形，兩面被毛，先端具短尖突，具兩片披針形披葉，蝶形花冠，花小而簇生於葉腋，花數少，寬可達0.6公分，小花白色（淡紫色或白色），花軸長度明顯較葉柄短。豆莢扁圓形，密被褐色	粗毛，嫩豆皮淺綠色，成熟後黑色。（內含種子2-4粒，兩面於種子間微幅收縮，綠、褐、黃或黃白色，長3-5公分。） 分布：原產於我國東北，台灣本省產地集中於高屏地區，雲林及花蓮次之，好暖熱而畏寒境。 用途：黑豆主要提供食用乾豆類之一，且為釀製醬油之主要原料，經發酵則成為豆豉。食療方面，則可炒乾燥後，與部分中藥泡酒，具禦寒補氣強身之功效。 染色部位：種子

粉嫩輕柔 絞染複色絲巾

　　黑豆竟然可以染出淡雅的紫色，真是美極了！喜歡染布的人千萬不要錯過黑豆這一種好染材，因為黑豆容易取得，染色過程也相當簡易，藍與紫色搭配得宜，染成了一條浪漫美麗的絲巾。

Step by Step

1.黑豆置於盆中，注水超過染材，用大火煮開，後小火熬煮5分鐘，濃濃的黑紫色立刻釋出，留意果粒會慢慢膨脹。

2.再煮3-5分鐘即可關火，檢查黑豆的皮色是否都已變淡立刻關火，取出黑豆，留下染液。

3.取蠶絲巾以正方形對角摺多次後，纏綁住三角形的三個角邊。

4.投入黑豆汁液中熬煮10分鐘後，再加入明礬媒染出紫紅色，取出，洗淨。

5.解開綁緣，重新再綁，此時綁住紫色，並同時露白部份。

6.再投入染液中，浸泡、氧化，反覆染色。

7.此時紫紅色因為花青素遇藍液中含鹼，會消失成灰色。可增加藍染以豐富色彩。

8.染後，取出洗淨，解開綁線。

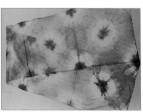

9.最後乾燥，整燙成品。

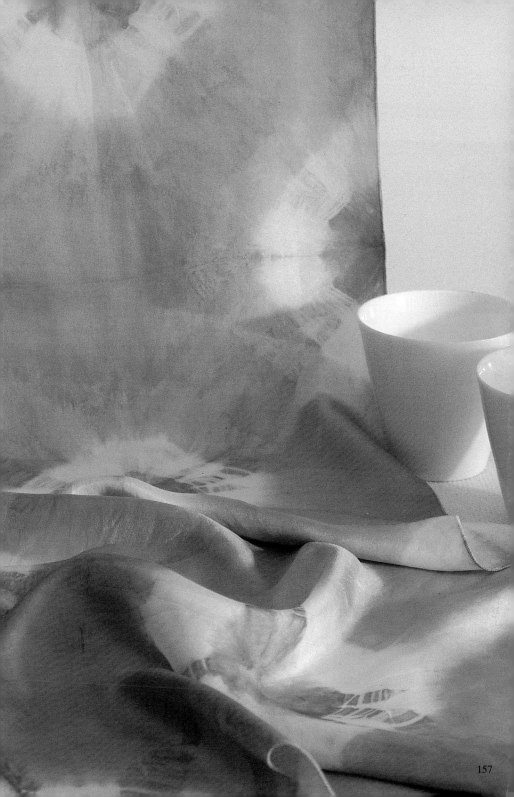

沐浴陽光中 可愛小柿袋

　　先分別素染淡藍色與淡紫色兩塊棉巾，再將它們裁製縫成輕巧方便的束口袋，粉紫與淡藍的搭配剛剛好，真是可愛又浪漫啊！這可是小女生今年最流行的搭配飾品喔！

Step by Step

1. 黑豆置於染盆，注水超過染材用大火煮開，後小火熬煮5分鐘。

2. 留意果粒會慢慢膨脹，再2-3分鐘即可關火，煮後立刻關火，取出黑豆，留下染液。

3. 四方巾棉布以紮染方式紮出小花紋。

4. 投入染液中以無媒染染出紫色，再以明礬泡出紫紅色，取出洗淨乾燥。

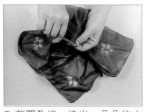

5. 剪開紮線，染出一朵朵的小花。
6. 另外，取一塊同樣大小的棉巾以藍液素染，並調整二色的搭配，再製作成一個別緻的束口袋。

＊小柿袋

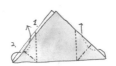

1.將藍染棉布與黑豆染布車縫成一塊正方形棉巾，對摺成三角形後，各在兩邊中間車縫。三角形兩側的小三角形，各往內摺。

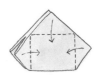

2.將圖上三個部分摺好，成為一個方形袋子形狀。

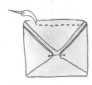

3.將兩側小三角形頂點處縫合，並在袋口處車縫一道穿繩口。

4.袋口穿過棉繩，並將兩條棉繩兩端縫合，並縫上一個小花裝飾，將袋子兩側外翻，完成了兩個顏色的束口袋。

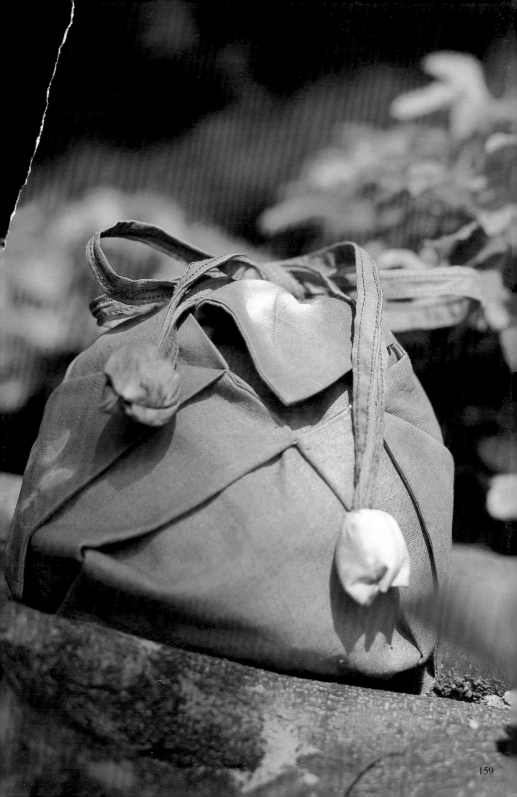

國家圖書館出版品預行編目資料

藍染植物染：DIY活用百科／陳姍姍作.--初
版.--臺北市：麥浩斯資訊出版：城邦文
化發行，2004〔民93〕
面　；公分
ISBN 986-7869-50-8（平裝）
1.印染　2.染料作物

966.6　　　　　　　　92023924

藍染植物染　DIY活用百科

作　者　陳姍姍
審稿人　徐健倫
企劃主編　張淑貞
特約編輯　鄭巧俐
特約攝影　王正毅
特約美編　十二設計
染色製作步驟拍攝　陳姍姍　徐健倫
感謝國家文化藝術基金會贊助　財團法人｜國家文化藝術｜基金會　National Culture and Arts Foundation

發 行 人　何飛鵬
總 編 輯　許彩雪
出　　版　麥浩斯資訊股份有限公司
E - m a i l　cs@myhomelife.com.tw
地　　址　台北市民生東路2段141號8樓
電　　話　02-2500-7578
發　　行　城邦文化事業股份有限公司
地　　址　台北市民生東路2段141號2樓
電　　話　02-2500-0888
郵撥帳號　19833516
戶　　名　英屬蓋曼群島商家庭傳媒股份有限公司城邦分公司
讀者服務傳真　02-2500-1915
讀者服務專線　0800033866
香港發行　城邦（香港）出版集團有限公司
地　　址　香港北角英皇道310號雲華大廈41樓，504室
電　　話　852-2508-6231
傳　　真　852-2578-9337
新馬發行　城邦（新馬）出版集團
地　　址　Penthous 17, Jalan Balai Polis , 50000 Kuala Lamper, Malaysia
電　　話　603-206-0833
傳　　真　603-206-0633
印　　刷　中原造像股份有限公司
初　　版　2004年1月
初版二刷　2004年3月18日
定　　價　新台幣280元正
Printed in Taiwan